질 들뢰즈의 『감각의 논리』 읽기

세창명저산책_064

질 들뢰즈의 『감각의 논리』 읽기

초판 1쇄 발행 2019년 5월 30일
초판 2쇄 발행 2025년 1월 20일

—

지은이 최영송
펴낸이 이방원
기획위원 원당희
책임편집 이희도 **책임디자인** 손경화
마케팅 최성수·김 준 **경영지원** 이병은

—

펴낸곳 세창미디어

신고번호 제2013-000003호 주소 03736 서울특별시 서대문구 경기대로 58 경기빌딩 602호

전화 02-723-8660 팩스 02-720-4579 이메일 edit@sechangpub.co.kr 홈페이지 http://www.sechangpub.co

블로그 blog.naver.com/scpc1992 페이스북 fb.me/Sechangofficial 인스타그램 @sechang_official

—

ISBN 978-89-5586-560-8 02600

ⓒ 최영송, 2019

세창명저산책_064

Gilles
DELEUZE

최영송 지음

질 들뢰즈의 『감각의 논리』 읽기

세창미디어
MEDIA

베이컨의 그림으로 들뢰즈의 철학을 읽다

이미지가 난무하는 시대다. 이미지를 읽는 능력이 필요하다. 즐기기 위해서도 필요하고, 생존을 위해서도 필요하다. 이미지가 문자를 대체했다는 선언을 실감하는 세상이기 때문이다. 이미지와 친해지기 위해 갤러리를 찾고 강의를 듣고 책을 본다. 자주 접하다 보면 친해질 거라 생각하지만 꼭 그렇지도 않다. 오늘날의 이미지는 예전처럼 단순한 독해의 대상이 아니다. 이제 이미지를 대하는 가장 옳은 태도는 그 이미지를 창조적으로 이용할 생각을 해 보는 것이다. 이를 위해서라도 이미지에 대한 깊은 이해가 필요하다.

『감각의 논리』(1981)는 철학자 질 들뢰즈Gilles Deleuze(1925-1995)의 이미지론이다. 그의 이미지론은 철학자의 그것이라 그런지 만만하지 않다. 여타 이미지론과는 다르다. 이것은 현대의 이미지 또는 도래할 이미지를 위한 이론이다. 『감각의 논리』는 회화를 다루고 있지만, 여기서 다루는 이미지론은 현대의 설치미술이나 인터넷아트, 포스트아트를 포괄하고 있다. 들뢰즈의 철학이 그렇듯이 그의 이미지론은 예술 속의 이미지가 또 다른 현실이라는 믿음 위에서 출발하기 때문이다. 오늘날 이미지만큼 중요한 현실도 없을 것이다. 들뢰즈의 이미지론은 도래할 이미지 현실에 대한 비전을 제공한다.

들뢰즈는 코드가 맞는 몇몇 예술가들에게 자신의 글을 헌정했다. 물론 그 예술가도 대가를 치러야 한다. 들뢰즈의 이론으로 세탁되어 색다른 모습을 가질 수밖에 없다는 것이다. 화가에게 바친 단행본은 『감각의 논리』가 유일하다. 특히 이 책은 들뢰즈의 『시네마 I, II』와 함께 자신의 철학을 대중화하는 데 한몫을 한 것으로 알려져 있다. 운이 좋으면 미술이나 영화에 대한 통찰을 얻을 수도 있고, 들뢰즈

철학에 대한 전체적인 구도도 잡을 수 있기 때문이다. 기회가 그렇게 나쁘지 않다. 『감각의 논리』의 주인공인 프랜시스 베이컨Francis Bacon(1909-1992)이 최근에 가장 주목받는 화가 가운데 한 명이기 때문이다. 이것이 책을 읽는 호기심에 도움이 될 수도 있을 것이다.

이 책은 『감각의 논리』를 읽기 위한 밑바탕을 제공하는 것이다. 들뢰즈가 머릿속에 감추고 있는 논리의 건축술을 자세하게 풀어서 독자도 그의 건축술로 베이컨을 읽을 수 있도록 돕는 것이다. 본문에서는 『감각의 논리』 목차를 따라 주요한 개념을 이해할 수 있도록 풀어놓았다. 간간이 한국어 번역본과 다른 번역어를 만날 수도 있지만, 여하튼 그것이 무엇을 의미하는지 알 수 있도록 노력했다.

『감각의 논리』 전체를 관통하는 하나의 논리, 또는 들뢰즈 철학을 관통하는 하나의 구도를 공유하고 싶다. 그것은 들뢰즈 철학의 존재론적 뼈대를 제공하고 있는 것이다. 그의 모든 개념들은 뼈대를 중심으로 살을 붙여 간 것들이다. 그것은 철학사에서 가장 중요한 도식이라는 베르그손Henri Bergson의 역원뿔이다. 들뢰즈가 가장 크게 빚지고 있는

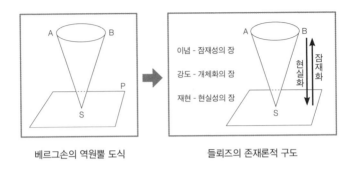

베르그손의 역원뿔 도식 | 들뢰즈의 존재론적 구도

도식이다.

위의 그림은 들뢰즈가 베르그손의 도식을 어떻게 이용하고 있는지를 보여 준다. 왼쪽의 그림에서 주체 S가 서 있는 바닥 P는 현실 세계이고, 그 현실 세계에서 매 순간 경험하는 모든 것은 역원뿔이 가리키는 기억으로부터 끌어온 정보가 있어야 해결이 가능하다. 바닥이 현실의 공간이라면, 역원뿔은 과거의 시간 또는 기억이다. 전자가 들뢰즈의 현실성이라면 후자는 잠재성이다. 오른쪽 그림에서 보듯이, 들뢰즈의 실재는 현실성과 그것을 만들어 내고 또한 그것을 회수하는 잠재성의 상호 작용이다. 그것은 하나의 실재이다. 실재는 현실성과 잠재성을 매개하는 지속적인 개체

화 자체이기도 하다.

들뢰즈는 베이컨의 회화도 이 구도를 통해 읽고 있다. 바닥이 캔버스 위에 그려진 내용이라면, 역원뿔은 그 표면적 내용을 존재하게 만든 리듬들의 저장소다. 베이컨의 캔버스는 감각-형상들로 가득 차 있는데, 그 이미지들을 제대로 읽으려면 감각-형상을 가능하게 만드는 역원뿔 속의 리듬을 찾아내야 한다. 그 리듬이 화면의 표면에서 기능하여 어떤 힘으로 작용하는 것이다. 들뢰즈는 베르그손의 역원뿔로 베이컨의 회화를 설명하는 동시에, 자신의 이론을 적용하는 틀로 삼고 있다.

『감각의 논리』목차를 참고하여 들뢰즈가 자신의 개념들을 어떻게 배치하고 있는지 아는 것도 도움이 될 것이다. 들뢰즈의 잠재성과 현실성을 바다와 파도라는 비유를 사용하여 그 목차들을 구분해 보자. 물론 파도는 캔버스 위의 그림들이고 바다는 그 배후에 자리한 감각의 논리다. 들뢰즈는 바다라는 잠재태로부터 솟아오른 파도의 현실태에 관한 이야기로 시작한다. 바다 표면의 파도는 형상, 윤곽, 아플라로 이루어져 있다. 이 전체가 바다로부터 솟아오른 파

도를 설명하는 용어들이다. 그 깊은 바다로부터 어떻게 표면의 파도가 생겨났을까? 들뢰즈는 감각의 논리라고 답한다. 심해로부터 수직적으로 상승한 리듬이 표면에서 만들어 내는 힘 말이다. 물론 심해에서 표면까지, 또는 리듬에서 형상의 감각까지 구분되는 이것들이 사실은 하나의 바다임을 아는 것이 중요하다. 매 순간 떨림으로 운동하는 바다인 것이다. 그다음 들뢰즈는 베이컨의 떨리는 바다를 회화사의 다양한 흐름에 연결시킨다. 이를 통해 베이컨의 파도들을 거대한 색 덩어리인 바다로 정의한다.

『감각의 논리』는 베이컨 회화를 미술사와 미학사, 그리고 들뢰즈 이론을 통해 교차 분석하고 있어 쉬운 책은 아니다. 그렇다고 어려운 책 또한 아니다. 들뢰즈는 자신이 말하고 있는 세계가 이미 현실이라는 것을 받아들이면 더 없이 쉬운 이론이라고 말한 적이 있다. 마찬가지로 모든 이미지가 이미 현실이라 생각했고, 그런 종류의 현실은 점점 더 강화될 것이다. 이 책이 이미지론인 동시에 일종의 생존 지도로 읽히길 바란다. 도래할 세계는 이미지 세계다.

1장

형상, 윤곽, 아플라 : 베이컨 회화의 세 요소

1. 회화가 된 조각

들뢰즈는 『감각의 논리』를 조각 이야기로 시작한다. 베이컨이 조각 이야기를 자주 했고, 그의 회화가 조각을 닮았기 때문이다. 베이컨도 자신의 그림을 '살로 된 강에서 솟아난 이미지'라고 말했다. 이것은 땅으로부터 솟아난 조각과 같은 것이다. 베이컨의 회화는 대부분 조각처럼 땅, 좌대, 동상의 세 요소로 이루어져 있다. 그것은 형상figure, 윤곽contour, 아플라aplat다. 광화문의 이순신 동상을 생각해 보자. 조각상이 형상이고, 그것을 떠받치는 좌대가 윤곽이며,

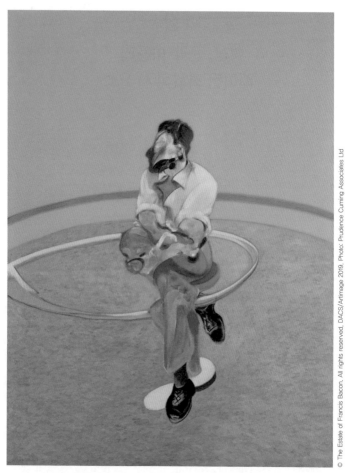

프랜시스 베이컨, 'Study for Portrait of Lucian Freud (sideways)', 1971.

주변의 배경이 아플라다.

베이컨의 형상은 대부분 뭉개지고 흘러내리는 살로 이루어져 있다. 윤곽은 의자나 침대와 같은 구체적 사물도 있고, 동그라미나 투명한 육면체 상자와 같은 추상적 형태도 있다. 아플라는 프랑스어 의미 그대로 편평하고 넓은 단색으로 처리되는 경우가 많다. 들뢰즈는 베이컨의 회화를 '조각적 회화' 또는 '구조적 회화'라고 부른다. 조각 같은 회화라는 것이다.

원래 베이컨은 조각을 하고 싶었다고 한다. 자신의 메시지를 전달하는 데 조각이 더 적합할 것이라고 생각했던 것이다. 그것은 아마 평면보다 입체적인 매체가 필요했기 때문일 것이다. 베이컨이 활동했던 시기의 많은 화가들이 조각에 관심을 보였다. 자코메티Alberto Giacometti, 드가Edgar Degas, 마티스Henri Matisse 역시 조각을 병행했고, 세잔Paul Cezanne도 조각처럼 사물을 그리고자 했다. 회화가 박물관 벽에 고정된 식탁이라면 조각은 공원을 활보하는 생명체라고 생각했다. 사각의 프레임을 벗어나지 못하는 회화의 한계를 한 번이라도 고민해 본 화가라면 언제나 조각이 가진 해방감을

부러워했을 것이다. 360도를 천천히 돌면서 매 순간 다른 느낌을 불러일으키고, 이로부터 생겨난 수많은 이미지들의 상호 작용을 이용할 수 있다면 얼마나 좋을까 하고 말이다.

베이컨은 결국 회화를 선택했다. 조각을 통해 전하려고 한 조각적 이미지보다 더 효과적인 회화적 방법을 찾아냈기 때문이다. 그것은 조각을 넘어서는 방식을 회화로 그리는 것이다. 형상은 흘러내리고, 윤곽은 다양하게 바뀌고, 아플라는 깊은 단색으로 처리된다. '흘러내리는 조각'이라는 이 형용 모순이 바로 베이컨의 '조각적 회화'의 비밀이다. 형상만 흘러내리는 것이 아니다. 세 요소의 관계는 지속적으로 움직인다. 아플라로부터 흘러나온 형상은 윤곽을 따라서 운동한다. 이를 통해 베이컨은 자신만의 독자적 세계를 구축했다. 어떤 조각보다도 더 불투명하고 모호한 회화의 세계를 만들어 낸 것이다.

들뢰즈는 형상, 윤곽, 아플라의 관계를 '살로 된 강으로부터 솟아나는 형상'이라고 말한다. 우리가 얼굴의 광대를 우스꽝스럽게 쥐고 달걀을 만든다거나, 뱃살을 양손에 쥐고 배꼽을 꼭지로 한 과일 배를 만드는 것을 생각해 보자. 살

이 아플라라면 그 살을 움켜진 손은 윤곽이다. 윤곽에 의해 아플라의 살들이 달걀 모양이나 배 모양의 형상으로 솟아오른 것이다. 베이컨의 세 요소에서 중요한 것은 이들이 모두 '살'이라는 것이다. 형상, 윤곽, 아플라는 모두 동일한 물성을 가진다. 들뢰즈 철학에서 말하는 '하나이자 여럿' 또는 '존재의 일의성'이다. 우리가 달걀이나 배 등의 '여럿' 이름으로 부르지만 이들은 결국 살이라는 '하나'를 가리킨다.

들뢰즈 철학의 기본 구도는 실재적인 것The Real이 잠재적인 것The virtual과 현실적인 것The actual으로 이루어져 있다. 현실적인 것이 현재의 시공간에 가시화된 실재를 가리킨다면, 잠재적인 것은 현실화되지는 않았지만 엄연히 실재하는 것이다. 실재는 현실태로만 이루어진 것이 아니라, 훨씬 더 압도적인 잠재태로 이루어진 것이다. 베이컨 회화의 세 요소 가운데 형상이 현실태라면 아플라는 잠재태이고 윤곽은 둘 사이를 매개한다. 이순신 장군 동상의 경우를 다시 생각해 보면, 현실화한 청동은 잠재적으로 다른 인물의 동상이 될 수도 있었고, 관악기나 부속품이 될 수도 있었을 것이다. 이런 점에서 하나의 현실태는 얼마든지 다른 현실

태가 잠재되어 있다. 하나의 관악기는 이미 무기로 사용될 수도 있고 예술 작품의 재료가 될 수도 있다. 이런 맥락에서 베이컨의 독특한 회화는 하나의 현실태가 아니라 무수한 잠재태를 내포하고 있다. 『감각의 논리』에서 하는 이야기들은 기본적으로 이런 관점에서 전개된다.

2. 사실관계

베이컨은 자신을 '사실주의 작가'라고 주장한다. 그는 오직 '사실'만을 그린다는 것이다. 형체를 알 수 없는 형상은 분명 우리가 아는 현실 어디에서도 찾아볼 수 없다. 그럼에도 그는 자신이 오직 사실만을 그린다고 말한다. 그렇다면 베이컨 회화의 세 요소는 어떻게 사실이 되는 것일까? 들뢰즈는 현실성의 층위에서 가지는 재현적 사실들의 관계가 아니라 잠재성의 층위에 있는 '사실들의 상관 관계'라고 말한다. 회화에서 말하는 구상적이고 삽화적이면서 서술적인 회화가 아니라 이를 벗어난 잠재성의 층위에서 순수 형태나 순수 형상, 순수 색면 등을 가리킨다. 베이컨이

말하는 '사실'의 의미는 『감각의 논리』가 기본적으로 잠재적인 것에 기초하고 있다는 것을 떠올려 보면 어렵지 않게 알 수 있다. 일반적 사실주의가 현실태의 그것을 가리킨다면, 베이컨의 사실주의는 잠재태의 그것을 가리킨다. 우리의 눈에 보이는 유리는 분명 고체지만, '사실'은 흘러내리고 있다. 다만 인간이 그 사실을 포착하기 어려울 뿐이다. 2500년이 지나면 유리는 흘러내려서 흔적을 찾을 수 없는 것이다. 사실 들뢰즈와 베이컨에게 모든 사실주의는 잠재적인 것이다. 일반적인 사실주의는 잠재적인 사실주의가 일시적으로 정지한 것에 불과하기 때문이다.

들뢰즈는 철학이 새로운 개념의 창조라고 했다. 단 새로운 개념은 기존의 개념을 새로운 관점에서 다시 보는 것으로 정의했다. '사실' 또한 인간에게 너무 익숙한 의미로 고정된 것을 새로운 관점에서 풍부하게 부활시키는 것으로 보아야 한다. 그것은 어쩌면 우리 주변에 있는 모든 것에서 아름다움을 발견하는 능력이기도 하다. 푸코Michel Paul Foucault가 말하는 '존재의 미학'은 미술관이나 박물관의 벽에 있는 것이 아니라, 지금 눈앞에 주어진 풍경에서 아름다움을 발

견하는 것이다. 푸코의 '존재의 미학'은 뒤샹Henri Robert Marcel Duchamp에서 시작된 일상의 미학이나 들뢰즈가 말하는 '사실관계matter of fact'에 가장 가까운 개념일 것이다. 당장 지금 여기서 미학을 발견하라는 것이다.

최근에는 우리도 들뢰즈의 사실관계를 눈으로 확인할 수 있다. 디지털 인터넷 환경에서 시간이 급속도로 빠르게 흐르고 있기 때문이다. 영화감독 놀란Christopher Nolan을 보자. 그의 영화는 난해함에도 불구하고 의외로 대중의 환영을 받고 있다. 그의 영화들이 어려운 이유는 시간과 공간의 문제를 직접적으로 다루기 때문이다. 영화 「인터스텔라」(2014)에서 5차원 공간에 있는 아버지가 3차원 공간에 있는 딸에게 메시지를 전하는 장면이 있다. 여기서 시간은 공간의 이동 거리 같은 것이 아니다. 시계 위의 숫자가 아니다. 잠재성의 층위에서 시간은 끊임없는 떨림이다. 차원을 달리하면서 공존하는 것이 직접적인 시간 이미지다. 사람들이 베이컨에 매혹되는 이유도 다르지 않다. 베이컨의 사실관계는 현실성의 가치에 따라 구별되는 것이 아니라, 그런 것들을 가능하게 만드는 잠재적 차원의 힘에 가깝다. 그 힘

은 그림 속에서 우리가 무의식적으로 느끼고 있는 불안감을 시각화한다. 그래서 베이컨의 회화가 보여 주는 감각은 머리를 거쳐 만들어지는 것이 아니라 신경계에 직접 투하된다. 현대 영화가 시공간을 직접 다루는 것처럼 베이컨의 회화는 감각을 직접 보여 준다. 그 감각의 힘이 베이컨의 사실관계다.

베이컨의 사실관계는 형상과 아플라 사이를 매개하는 윤곽의 역할에 주목한다. 윤곽의 일차적 목적은 아플라로부터 형상을 고립시키는 것이다. 들뢰즈의 그림이 고립된 하나의 현실 또는 하나의 사실에 불과하다고 말하는 이유다. 인간의 이해를 위해 '사실'은 제한적인 의미로 축소될 수밖에 없다는 것이다. 그러나 사실관계는 매번 다르게 해석되면서 새롭게 생성할 뿐, 하나의 의미로 제한될 수 없다. 한마디로 사실관계가 현실 속에서 처할 수밖에 없는 오해의 굴레를 풀어야 한다는 것이다. 베이컨은 그 이유가 구상적, 삽화적, 서술적 해석을 피하기 위해서라고 답한다. 구상적이고 삽화적인 해석은 회화의 자율성을 제거하기 때문이다. 이것이 바로 베이컨의 '리얼리즘'이다. 구상, 삽화, 서

술의 본성은 한마디로 재현이다. 따라서 '사실관계'를 따른
다는 것은 재현을 거부하는 것이다. 들뢰즈는 단순한 비구
상, 비삽화, 비서술에서 벗어나 사실관계에 따라 다양한 모
습으로 변신하는 형상을 옹호한다. 이것이 바로 들뢰즈가
베이컨에게서 발견하는 회화의 모습이다. 그것은 구상이
나 삽화가 아닌 형상들 사이의 관계이자, 아무런 이야기를
서술하지 않으면서도 서로 관계를 맺는 형상을 그리는 것
이다.

사실관계는 '창도 문도 없이 고립된 모나드들이 어떻게
소통하는가'라는 들뢰즈의 질문에 대한 답이기도 하다. 모
나드를 인간중심적인 소통의 주체로 해석하면 진정한 소통
에 대한 이해는 불가능하다. 모나드의 우연적 존재 방식이
바로 소통이다. 인간-모나드조차 그 흐름에 따른 수동적
소통을 할 뿐이다. 이렇게 서로 구별된 형상들 사이에 존재
하는 새로운 관계가 바로 사실관계다. 다른 한편으로『감
각의 논리』에서 들뢰즈가 주로 인용하는 책은 우리나라 번
역본의 제목인『나는 왜 정육점의 고기가 아닌가?』이다. 실
베스터David Sylvester와 베이컨의 인터뷰를 담은 이 책의 제목

은『사실의 폭력성*The brutality of fact*』이다. 우리의 이해를 폭력적으로 해체하는 사실관계의 힘에 주목했는데, 이것을 들뢰즈는 베이컨의 회화에서 발견한 것이다.

3. 구상 대 형상

들뢰즈는 베이컨의 형상적인 것the figural을 구상적인 것the figurative과 구분하고 있다. 우리의 얼굴을 구상적으로 보면 눈, 코, 입 등으로 구분할 수 있지만, 형상적으로 보면 '기관 없는 신체'로서의 살덩어리이다. 베이컨 회화 속의 얼굴들이 뭉개진 살덩어리 위에서 어떤 힘에 따라 이리저리 쏠리고 있는 것이 형상이다. 구상이 현실성의 층위에서 형성된 것이라면, 형상은 잠재성의 층위에서 생성 중인 것을 가리킨다. 전자가 인간중심적인 의미화라면, 후자는 탈인간중심적인 다양체다. 형상은 잠재적인 것으로부터 직접 솟아오른 이미지를 그대로 보여 준다. 현실성의 층위에서 우리는 멀쩡한 신체를 갖고 이성적으로 행동한다. 그러나 베이컨이 보기에 그것은 눈속임에 불과하다. 그의 눈에 비친 인

간의 형상은 뼈가 뒤틀려 엉켜 있는 살덩어리에 불과한 것이다. 베이컨의 이미지들은 형상 관계, 즉 잠재태로서의 사실관계로 이루어져 있다.

베이컨 회화에 등장하는 주변적 인물들을 보자. 그들은 격렬하게 해체되는 신체를 훔쳐보는 사람, 사진 찍는 사람, 거울 속의 인물, 기다리는 사람으로 등장한다. 삼면화에는 이런 인물들이 반드시 등장한다. 들뢰즈는 이들을 관객spectator이 아니라 증인attendant이라 부른다. 이들은 그 내용과 관련된 것이 아니라 형상의 일부이기 때문이다. 구상적 회화에서 관객은 서사의 외부에 자리한다. 회화 속에 등장하는 구경꾼은 조연 역할에 머무르고, 회화를 감상하는 관객은 구경꾼으로 남아 있다. 반면에 형상적 회화에서 증인은 그 내용에 등장하든 그것을 감상하든 그 이미지에서 동등한 지분을 가진다. 돈키호테 옆을 지키는 산초를 구상적으로 이해하면 조연에 불과하지만, 형상적으로 이해하면 돈키호테와 동일한 비중을 갖는 증인이 되는 것이다. 거기에서 돈키호테와 산초 사이에는 아무런 위계도 없다. 베이컨의 회화 속에서라면 돈키호테는 검은색이고, 산초는 파

란색이다. 동등한 두 색깔이 어떻게 변주해 나갈 것인지가 중요할 뿐이다. 베이컨 회화에 등장하는 이미지 가운데 두 인물이 섞여서 움직이는 경우가 많다. 이때는 누구도 그 인물들에 대해 구체적 묘사를 할 수 없다. 작가인 베이컨조차도 그런 권리를 거부할 것이다. 여기에서 돈키호테와 산초는 우리가 알고 있는 역할에 따라 운동하지 않기 때문이다. 그들은 매번 다르게 생성하는 투쟁에 참가하고 있다.

우리는 구상과 형상을 전통적 회화와 현대직 회화를 구분하는 기준으로 사용하기도 한다. 일반적으로 현대 회화는 과거의 재현적 성격을 벗어났다고 보는데 이것은 과거의 구상적, 삽화적, 서술적 성격에서 해방되었다는 점이다. 이런 관점은 회화와 사진의 관계에서 가장 많이 언급된다. 역사를 기록하고 종교적 감정을 전달하던 회화의 역할이 사진으로 옮겨갔다는 것이다. 그러나 들뢰즈는 이런 일반론에 반대한다. 그는 미디어의 역사가 단절보다는 계승과 공존에 따른다고 본다. 그 이유는 다음과 같다.

첫째, 사진은 회화의 기록성을 대체할 수 없다. 회화가 자신의 역할을 완전히 사진에게 넘겨주는 것은 불가능하

다. 단지 두 매체가 경쟁할 뿐이다. 사진과 회화는 일종의 재매개redemption 관계를 가진다. 하나의 미디어는 다른 미디어의 내용이 된다. 하나의 미디어가 다른 미디어를 근본적으로 대체할 수 없는 이유는 두 미디어가 서로 매개하기 때문이다. 그러므로 올드미디어는 뉴미디어에 의해 대체될 수 없으며 공존할 뿐이다.

둘째, 회화가 종교적 이콘Ikon을 벗어난 것이 종교와의 단절은 고사하고 새로운 종교적 시도를 열어 주었다. 기존의 종교적 회화가 서사 중심이었다면, 현대에는 내용보다 영성을 형상화하면서 다른 종류의 감동을 전해 준다. 이것은 신은 재현되어서는 안 된다는 이콘의 금지를 충실하게 보여 준다. 로스코Mark Rothko의 거대한 색면에서 느껴지는 종교적 숭고의 충만함을 보라. 오늘날의 종교화는 비재현적이라서 더욱 종교적일 수 있게 된 것이다. 들뢰즈에 따르면, 현대적 종교화는 이제 이야기보다는 천국이나 지옥의 감각만 그리면 된다. 종교화의 전통적 재현 방식에서 벗어난 환각적 장면들을 기억해 보자. 지오토Giotto di Bondone의 「성흔을 받는 성 프란체스코」(1295)에서 예수는 하늘에서

나는 연이 되고, 틴토레토Jacopo Robusti Tintoretto의 「동물의 창조」(1550)에서 동물들이 현실에서는 불가능한 방식으로 묘사된다. 그러나 이런 계보의 극단에 자리하고 있는 것이 로스코의 종교적 색면화다. 그림 어디에도 종교적 서사를 발견할 수 없지만 감동은 뒤지지 않는다.

들뢰즈가 보기에 종교화의 추상화는 운명이다. 회화가 재현을 벗어나려면 '뺄셈의 방법'을 사용해야 한다는 것이다. 화면은 이미 수많은 재현적 사실들로 가득 차 있어서 진정한 종교적 숭고에 이르려면 재현적 사실들을 제거하면서 숭고에 도달해야 한다. 들뢰즈에 따르면, 현대 회화는 화가가 그림을 그리기도 전에 캔버스에는 이미 사진을 포함한 수많은 이미지들이 자리 잡고 있다. 화가가 순백의 캔버스를 채워 나간다고 생각하는 것은 오해에 불과하다. 캔버스는 화가가 단절해야 할 온갖 종류의 삽화와 서술들로 가득 차 있는 것이다. 들뢰즈는 재현을 거부하는 방법 가운데 하나로 순수 형태를 추구하거나 순수 형상을 추구하는 방법을 추천한다. 순수 형태는 추상주의를 가리키고, 순수 형상은 추상표현주의로 귀결된다. 그리고 들뢰즈는 이런 두 방

법을 극복하는 제3의 대안으로 베이컨의 회화를 든다.

현대미술은 재현이라는 과거 미술의 보고를 와해시키면서 등장했다. 그런 와해의 불행한 이정표가 바로 1900년대 초의 세계대전이었다. 베이컨의 흘러내리는 살과 뒤틀린 뼈, 그리고 번지는 피도 아우슈비츠 대학살에 대한 충격의 결과이다. 한때 재현은 축복이었다. 재현이 와해되면서 그 자리를 어떻게 메울 것인지에 대한 실험은 아직도 진행 중이다. 재현이 말라 버린 바닥에서 우리는 무엇을 볼 것인가? 지금까지 일정한 성과를 보인 실험들을 나열해 보면 다음과 같다. 빛[인상파], 감정[표현주의], 순수 형태[추상주의], 순수 형상[추상표현주의], 순수 색[색면학파], 무의식[초현실주의], 텍스트[개념미술], 일상의 사물[오브제, 미니멀리즘], 이데올로기[사회주의 리얼리즘], 자본주의[팝아트], 행위[퍼포먼스], 사건[이벤트], 공간[설치미술], 장소[공공미술], 디지털[미디어아트], 인터넷[인터넷아트], 감각의 논리[베이컨] 등이 있다. 들뢰즈는 자신의 개념을 이미지화하는 작가로 베이컨을 선택한 것이다.

2장
회화의 동물-되기

1. 윤곽의 이중 운동

윤곽은 형상과 아플라, 즉 현실성과 잠재성 사이에서 삼투막과 같은 이중 운동을 한다. 윤곽은 아플라가 형상화하는 통로인 동시에 형상이 다시 아플라로 돌아가는 장소이기 때문이다. 윤곽은 아플라와 형상이 서로를 향하는 교환 장소다. 들뢰즈의 개념으로 말하면, 윤곽은 현실화하는 동시에 잠재화한다. 이런 이중 운동은 재현을 위한 것이 아니라 동시적으로 발생하는 사건을 보여 주기 위한 것이다.

첫 번째 이중 운동은 아플라에서 형상을 향한다. 들뢰즈

는 이것을 베케트Samuel Beckett의 『소멸자』에 등장하는 둘레 50미터, 높이 16미터의 평평한 원통 속에 있는 인물들에 비유한다. 어떤 운동이 시작되면 그것은 어떤 원통형의 아플라를 만든다. 원통형처럼 휘감는 운동은 가속화되면서 어떤 지점[장소, 윤곽]에서 다른 기류를 만들면서 어떤 형상으로 솟아오른다. 이것은 정자와 난자가 만나 세포 운동이 시작되고 어느 순간 알에서 각각의 기관들이 형성되는 것과 같다. 또한 마치 도자기 가마 속 온도가 1,300도에 이르면 불이라는 기체가 액체처럼 하나의 덩어리가 되어 가마 속을 돌아다니는 것과 같다. 들뢰즈는 물질적 구조인 아플라가 윤곽 주변을 휘감으면서 형상이 떨어져 나오고, 그 형상이 보여 주는 극단적인 고독이 베케트의 인물들을 닮았다고 생각한 것이다.

두 번째 이중 운동은 형상에서 아플라로, 현실성에서 잠재성으로 움직이는 잠재화의 경우다. 잠재화는 형상으로부터 어떤 운동이 발생하여 해체되는 과정이기도 하다. 이것은 형상이 다시 물적 구조인 아플라로 회귀하려는 힘겨운 몸부림이다. 형상은 온통 신체를 빠져나가는 순간만을

기다리며 떨고 있다. 들뢰즈가 말하는 '강도 높은 부동의 노력'이자 정중동의 '히스테리'다. 세면대나 변기를 잡고 몸부림치는 베이컨의 신체는 성교, 구토, 배설 등과 동반하는 경련을 보여 준다. 베이컨 회화에 등장하는 그림자나 인물의 고함치는 입은 아플라로 빠져나간 형상의 경련을 그린 것이다. 들뢰즈는 두 번째 운동의 예로 콘래드Joseph Conrad의 『나르시스호의 검둥이』와 버로스William Burroughs의 『벌거벗은 점심』을 들고 있다.

세 번째 이중 운동은 윤곽이 보여 주는 독특한 역할에서 확인할 수 있다. 겉으로는 하나의 윤곽이지만 그 속을 들여다보면 아플라와 형상이 서로 정반대를 향하고 있다는 것이다. 아플라에서 형상으로 현실화하는 과정에서 윤곽은 어떤 '장소'가 되지만, 반대로 형상에서 아플라로 잠재화하는 과정에서 윤곽은 '사건'이 된다. 아플라에서 형상이 등장할 때는 어디에 나타나는가 하는 '장소'로서의 개념이 중요한 데 반해, 형상이 아플라로 빠져나가는 순간에는 언제 어떻게 사건이 발생하는가에 초점이 맞춰진다.

주의할 것은 윤곽의 비밀은 형태가 아니라 그 색에 있다

는 것이다. 윤곽의 형태는 원이나 타원 또는 구체적 사물로서 단순하지만, 그 색은 역동적인 이중 관계를 보여 준다. 이것은 베이컨의 그림에서 우리의 감상 포인트에 대한 힌트를 제공한다. 우리는 먼저 베이컨의 형상이 아플라로부터 나오는 중인지 들어가는 중인지를 확인해야 한다. 나오는 중이라면 그 장소에 주목하고, 들어가는 중이라면 어떤 사건인지를 보아야 한다. 형상이 나타나고 있는 중이라면 윤곽은 의자, 침대, 동그라미라는 장소로서 중요할 것이고, 형상이 사라지고 있는 중이라면 사건에 주목해야 한다. 전자에서는 그 장소에 가해지는 압박의 강도를 살펴야 하고, 후자에서는 그 방향과 속도를 눈여겨보아야 한다. 물론 이 모든 것은 형태가 아니라 색의 관점에서 사실관계를 추적하는 것이어야 한다.

들뢰즈는 힘이 교환되는 두 가지 운동에 따라 첫 번째 형상과 두 번째 형상을 구분한다. 아플라로부터 솟아오르는 첫 번째 형상에서 윤곽의 느낌은 안정적이고 정형적이다. 형상이 막 자리를 잡고 있는 순간에 힘은 아플라에서 형상으로 가해지고 있다. 그러나 형상이 아플라로 빠져나가는

두 번째 형상에서 윤곽은 그림자나 변기, 구멍처럼 다소 비정형적이다. 운동의 힘이 형상에서 아플라 쪽으로 가해지고 있는 것이다. 첫 번째 형상에서 윤곽은 그것을 격리하고 고립시키는 역할을 하지만, 두 번째 형상에서 윤곽은 소멸 지점을 향해 어떤 부피감을 갖는다. 여기서 형상은 아플라로부터 사라지기 위해 자신을 소멸시키려는 강력한 힘을 보여 준다. 이 순간 윤곽으로 등장하는 사물은 형상을 빨아들일 준비를 하면서 스스로를 바짝 부풀린다. 이것은 베이컨의 회화 가운데 주사기를 꽂고 누워 있는 형상에서 확인할 수 있다. 주사기를 통해 빠져나가려는 신체의 경련이 꽂힌 주사기를 부풀리고 있다. 주사기의 작은 구멍이 바로 신체의 소멸 지점이기 때문이다. 참고로 베이컨의 회화에 종종 등장하는 화살표는 이런 운동의 방향을 알려 주는 유도 장치가 된다.

결국 베이컨 회화의 이중 운동은 아플라와 형상 사이에서 벌어지는 윤곽의 밀고 당기기다. 윤곽 위에서 아플라는 형상을 휘감아서 만들어 내고, 형상은 아플라와 합치기 위해 그 속으로 흩어진다. 이중 운동 속에서 윤곽은 형상을

격리시키거나 형상에게 통로를 제공한다. 그러므로 베이컨 회화 속에 등장하는 거울 속 갈라진 얼굴들은 상상적인 것이 아니라 아플라를 향한 실재적 힘을 그린 것이다. 거울 속에서 무한히 발산하는 얼굴은 다시 거울 밖 얼굴에 영향을 준다. 거울 밖 인물의 얼굴이 솔로 문질러지고 헝겊으로 닦여진 이유다.

2. 얼굴:머리 = 뼈:살

베이컨 회화에서 뼈는 머리에 속하는 것이 아니라 얼굴에 속한다. 얼굴은 구상인 데 반해 머리는 형상이다. 들뢰즈가 말하는 얼굴 대 머리의 대립 구도는 '얼굴[뼈] 대 머리[살, 고기, 신체]' 또는 '현실성 대 잠재성'의 구도다. 현실태와 잠재태 구도에 따라 얼굴 대 머리의 대립은 뼈와 살의 대립으로 연장된다. 얼굴-뼈와 머리-살이 한 데 묶인다. 그런데 딱딱한 머리가 뼈가 아니라 살이라는 분류는 무엇인가? 들뢰즈는 심지어 머리에는 뼈가 없다고 말한다. 죽은 머리는 없다는 것이다. 머리의 계보는 잠재태에 연결되어 하나

의 살, 단단한 살로 해석된다. 우리의 살이나 근육 중에서 딱딱한 부분이 있다. 손의 굳은살을 생각해 보자. 암벽을 타면 손가락 피부가 점점 더 딱딱해지는 것처럼, 머리도 딱딱해진 고깃덩어리라는 것이다. 물론 여기서 살, 고기, 신체는 같다. 잠재태라는 점에서 모두 동의어다.

들뢰즈는 베이컨을 얼굴의 화가가 아닌 머리의 화가라고 말한다. 얼굴이 구상, 삽화, 서술의 결과물이라면 머리는 그에 반하는 형상을 가리킨다. 공간적 구조에 불과한 얼굴이나 뼈를 제거함으로써 우리는 보다 실재적인 머리와 고기에 이를 수 있는 것이다. 그래서 베이컨은 얼굴-화가가 아니라 머리-화가인 것이다. 얼굴은 머리를 덮고 있는 구조적 구성에 불과한 데 반해, 머리는 신체의 연장이다. 얼굴이 눈, 코, 귀, 입 등의 구체적 기관들로 이루어진 것이라면 머리는 살로 이루어진 기관 없는 신체다. 베이컨은 기관 없는 신체, 즉 뼈 없이 흘러내리는 고깃덩어리를 그리는 화가인 것이다.

들뢰즈의 머리 개념을 가장 잘 보여 주는 것이 베이컨의 변형된 초상화들이다. 베이컨 회화의 얼굴들은 눈, 코, 입

의 흔적을 찾을 수 없을 정도로 뒤틀리고 뭉개져 있다. 얼굴에 솔질을 하고 손으로 지우는 작업을 통해 그 자리에 머리를 솟아나게 하려는 것이다. 베이컨은 캔버스에서 머리가 발견될 때까지 얼굴을 지워 나간다. 얼굴이라는 껍데기를 지우다 보면 머리라는 고깃덩어리를 찾을 수 있다는 식이다. 여기에 가장 부합하는 들뢰즈의 개념 가운데 '탐지하는 머리tête chercheuse'가 있다. '찾는 머리', '더듬이 머리', '거대한 안테나' 등으로 번역되는 이 머리가 바로 베이컨의 형상이다. '탐지하는 머리'의 궁극적 이미지는 남성의 생식기인 '귀두'에 가까운 것이다. 신경질적으로 발기한 이 머리만큼 예민하게 감각적인 것도 없기 때문이다.

베이컨의 머리는 동물적 특성만 남아 있는 얼굴이다. 동물적 특성으로서의 머리는 '인간도 동물이다'라는 사실을 암시한다. 물론 동물적 특성을 찾는다는 것이 동물의 형태를 그린다는 것은 아니다. 그것은 사람과 동물이 공유하는 특성인 동물적 감각을 표현하는 것이다. 베이컨의 이미지 가운데 돼지머리를 한 사람의 형상을 보자. 사람과 동물 사이의 유사성은 형태가 아니라 감각에 있음을 잘 보여 준다.

돼지와 인간은 다른 얼굴이지만, 같은 고기-머리의 감각을 갖는다. 이성으로 질서가 지워진 인간이 아니라 감각으로 무장한 동물이라는 측면에 주목하라는 것이다. 사정없이 지워져 있는 베이컨의 얼굴들에서 우리가 금방 누구의 초상인지 알아낼 수 있는 것도 바로 이 감각의 논리 때문이다.

베이컨의 뒤틀린 머리는 온 힘을 다해 아플라로 돌아가려는 몸짓이다. 그의 그림에서 살이 죽 늘어져서 윤곽 속으로 빨려 들어가는 장면이 자주 등장한다. 특히 세면대나 변기가 윤곽의 역할을 맡을 경우 이런 움직임은 조금 더 분명하게 확인할 수 있다. 그 속으로 형상의 살점이 물방울처럼 흘러들어가는 것을 보라. 형상은 아플라라는 물질적 구조와 합쳐지기 위해 필사의 노력을 한다. 다른 한편으로 아플라는 형상들을 끝없이 낳는다. 마치 하늘과 땅처럼 너무 많은 형상들을 만들어 내기에 아플라는 오히려 단순하게 그려진다. 이로부터 형상들이 만들어져 떨어져 나갔다가, 다시 회귀하는 것이다. 머리로부터 빠른 속도로 수많은 얼굴들이 생겨났다가 다시 머리로 돌아가는 것이다.

베이컨 회화 속의 신체는 흘러내리는 형상이다. 멀쩡한

얼굴에서 뼈를 제거함으로써 살을 흘러내리게 만든 결과들이다. 뼈 없는 살의 향연, 뼈조차 살이 되는 형상이다. 베이컨에게 뼈대는 형태를 지탱하는 것 외에 아무것도 아니다. 베이컨에게 중요한 것은 살의 추락, 하강, 낙하다. 점점 더 아래로 추락하여 아플라로 사라지는 형상이 바로 베이컨의 이미지다. 들뢰즈가 '하강의 변증법'이라고 부르는 이미지다. 이것은 '되기 또는 생성'으로 번역되는 들뢰즈의 '차이와 생성의 변증법'의 핵심이다. 만물은 거시적으로 흐르면서, 끊임없이 미시적으로 '되기'를 행한다. 이 변증법에서 모든 것은 운동한다. 고정된 것은 아무것도 없다. 만물은 오직 흘러내릴 뿐이다. 일시적이고 우연적으로 현실화한 형태조차 사실은 흘러내릴 뿐이다. 만물은 이미 그리고 항상 '다른 것-되기' 속에 있다. 모든 얼굴은 이미-항상 머리인 것이다.

3. 동물-되기

들뢰즈가 얼굴과 머리를 구분한 이유는 베이컨의 형상이

얼굴이 아니라 머리라는 것을 말하기 위해서다. 머리는 눈, 코, 귀, 입 등의 기관이 아니라 고기로 된 신체라는 것이다. 이런 과정을 거쳐 들뢰즈는 베이컨의 '기관 없는 신체'로서의 형상이 '동물-되기'라는 주장에 이른다. 물론 그 형상은 겉모습이 닮았다는 의미가 아니라 그 감각이 닮았다는 것이다. 들뢰즈의 '되기' 법칙에 따라, '인간(A)의 동물(B)-되기'를 도식화하면 A+B=A′+B′+[AB]가 될 것이다. [AB]라는 새로운 블록이 되려면, 먼저 A의 A′라는 특성과 B의 B′라는 특성 둘 사이의 공통의 사실이 있어야 한다. 들뢰즈는 인간과 동물이 공유하고 있는 동물적 특성을 '영성esprit'이라고 말한다. 베이컨의 동물-되기 형상은 동물의 외형을 닮은 것이 아니라 그 영적인 기운을 닮은 것으로 보아야 한다. 인간은 어떤 동물이 되고, 동시에 그 동물도 인간의 영성을 공유해야 한다. 베이컨 그림에서 동물에 의해 대체된 인간의 머리는 어떤 특징으로서의 동물이다. 인간과 동물이 공유하는 영적인 특성을 그린 것이다. 「개와 함께 있는 조지 다이어의 두 연구」(1968)에서 인간 그림자의 실제 개-되기나 「삼면화」(1973)의 가운데 그림에서 그림자는 인간에게서

빠져나와 어떤 동물-되기를 시도한다.

들뢰즈는 '동물-되기'의 구체적 기법으로 베이컨의 지우기를 든다. 먼저 구상적 형태를 그린 다음, 그것을 솔이나 헝겊으로 지워 나가는 기법이다. 현실성의 층위에 있는 얼굴을 지워서 잠재성의 층위에 있는 머리[살, 고기, 신체]를 찾아내는 것이 '동물-되기'다. 물론 이 과정에서 추구하는 것은 동물의 외형 닮기가 아니라, 동물과의 영적인 특징을 공유하는 것이다. 그렇게 지워진 머리에서 사라진 얼굴을 유지하는 동물성animalité은 외형이 아니라 그 영성으로부터 온 것이다.

들뢰즈는 인간과 동물을 엮는 동물적 영성을 고통이라고 말한다. 고통받는 인간은 동물이고, 고통받는 동물은 인간이다. 인간의 동물-되기와 동물의 인간-되기가 가능한 이유는 고통이다. 들뢰즈는 이를 '되기의 현실the reality of becoming'이라고 말한다. 어미 '-ity'가 붙으면 어간을 한정시키는 역할을 한다. 이 어간을 통해 실재The Real가 우리 눈앞에 현실reality로 드러나는 것이다. '되기의 현실'은 되기가 현실화하는 방법이다. 잠재적인 것은 현실에서 확인할 수 없

기 때문에 우리가 볼 수도 느낄 수도 없다. 다만 현실화되어야만 인간에 의해 의미화될 수 있다.

인간이 사스SARS나 조류인플루엔자, 구제역의 피해를 막는다는 빌미로 살처분하는 수만 마리의 닭이나 돼지로부터 전해지는 영적인 기운은 그 동물들의 고통에 대한 연민이 아니라 같은 동물로서 느끼는 영적인 고통이다. 우리는 죽어 가는 닭과 돼지 앞에서 우리 자신 또한 동물에 지나지 않는다는 격렬한 고통을 확인하지 않을 수 없다. 불교에서 벌레 하나 함부로 죽이지 말라는 전언 속에서 '동물-되기'는 종교적 메시지가 된다. 그것이 세월호 참사든 아우슈비츠 대학살이든 누가 그것을 남의 일이라고 할 수 있겠는가. 그래서 베이컨은 "정육점에 갈 때마다 왜 내가 아니고 저 동물이 걸려 있는지 놀라게 된다"고 말한다. 베이컨의 인터뷰집인 국내 번역본들의 제목이 『나는 왜 정육점의 고기가 아닌가?』와 『인간의 피냄새가 내 눈을 떠나지 않는다』라고 붙은 이유다. 베이컨은 '동물성의 고통'이라는 주제를 통해 '동물-되기'를 그리는 화가인 셈이다. 그래서 들뢰즈는 베이컨이 오직 도살장 안에서만 종교 화가가 된다고 평

가한다.

동물과 인간 사이의 되기는 고통을 수반할 수밖에 없다. 들뢰즈는 베이컨의 머리-고기가 인간의 동물-되기라고 보았다. '되기'를 통해 자기를 빠져나가는 신체는 고통을 겪을 수밖에 없다. 들뢰즈는 베이컨의 그림에서 고통의 감각을 본다. 인간의 존엄한 모습은 사라지고 형태가 뭉개진 뼈와 살덩어리로 변형된 신체를 보라. 그 고통은 베이컨이 겪었던 인간의 동물-되기에서 풍겨 오는 냄새다. 베이컨은 아일랜드인으로 태어나 영국에서 화가로 살았다. 태어날 때부터 아일랜드의 슬픈 현실을 온몸으로 느끼며 자랐고, 동성애자라는 이유로 부모와 친구들로부터 정신적 학대를 받았다. 베이컨은 아일랜드의 폭력, 나치의 폭력, 전쟁의 폭력, 성적 폭력을 모두 경험했다. 그는 이것을 십자가형의 공포, 사지가 찢기는 공포, 머리-고기가 되는 공포, 피가 뚝뚝 흐르는 사물의 공포로 표현했다.

들뢰즈는 베이컨의 흘러내리는 신체에 주목한다. 무기력한 추락이 엄청난 고통을 지시하고 있음을 간파한 것이다. 베이컨은 피가 튀고 살이 뒤틀리면서 추락하는 신체-

고기를 통해 자신이 경험한 현실을 그렸다. 그것은 아도르노Theodor W. Adorno가 "아우슈비츠 이후, 서정시를 쓰는 것은 야만이다"라고 한 것과 같은 맥락이다. 도살장을 많이 그린 화가 수틴Chaïm Soutine은 유대인에 대한 연민 때문에 죽은 인물, 죽은 풍경을 많이 그렸다. 「가죽이 벗겨진 소」(1269)가 대표작이다. 그의 그림 속 고기에서 우리는 유대인의 슬픔과 고통을 느낀다. 인간과 동물 사이에서 서로를 관통하는 감각을 그린다는 것, 그것은 기관 없는 신체의 고통, 연민, 슬픔을 그리는 것이다.

베이컨은 그의 그림에서 자신이 경험한 공포를 그대로 그리지는 않았다. 왜냐하면 인간적 공포는 구상, 삽화, 서술을 끌어들이면서, 정작 그가 경험한 공포는 제한적인 것으로 만들 수 있기 때문이다. 베이컨의 회화에는 인간적 감정을 위한 자리는 없다. 그는 탈인간중심적인 사실관계를 다루기 때문이다. 베이컨은 일시적 공포가 아니라 항존하는 잔혹함을 그린다. 베이컨은 구상적인 '전쟁의 폭력'이 아니라 비구상적인 '회화의 폭력'을 담고자 한다. 그것은 '재현된 폭력'이 아니라 '감각의 폭력'이다. 베이컨은 공포가

아니라 '동물-되기'로서의 고통을 그린다. 인간과 동물이 공유하고 있는 잔인하고 비루하며 역겨운 동물성이다. 이 것은 베이컨의 회화에서는 뒤틀리고 지워진 고기로 등장한다. 들뢰즈는 이것이 고통받는 아일랜드인, 유대인 등에 대한 연민이라고 말한다. 아도르노가 유대인 대학살에서 받은 고통과 연민이 바로 고기인 것이다. 그래서 들뢰즈는 고통받는 모든 인간은 고기라고 단언한다. 들뢰즈는 먼저 베이컨 그림의 '추락하는 고기'에서 고통과 연민이라는 동물적 정신의 '추락하는 감각'을 이끌어 낸다. 그리고 그것을 매개로 '추락하는 인간'의 역사적 고통으로 유추해 나간다. 베이컨의 흘러내리는 살은 바로 그 '고통'이라는 역사적 경험 또는 동물적 영성을 표현하고 있다.

3장
베이컨의 회화사

1. 베이컨의 네 시기

저명한 베이컨 비평가로 알려진 실베스터는 베이컨(1909-
1992) 회화를 세 시기로 나눈다. 1기(1940년대)는 형상과 아플
라가 서로 무관한 시기다. 2기(1940년대 말-1950년대 초)는 말
러리슈malerisch로 대변하는 시기다. 3기(1960년-1970년대)는
말러리슈 대신에 윤곽이 등장하는 시기다. 들뢰즈는 여기
에 네 번째 시기를 덧붙인다. 4기(1970년대 말-1980년대 초)는
형상이 사라지고 아플라만 남은 시기다. 형상이 윤곽을 통
해 아플라로 빨려 들어간 시기인 것이다. 각 시기의 특징을

살펴보면 다음과 같다.

첫 번째 시기는 형상과 아플라가 아무 연관이 없다. 분명한 형상과 단단한 아플라가 뚜렷하게 대비된다. 이 시기를 잘 보여 주는 작품은 「반 고흐의 초상을 위한 연구 II」(1957)이다. 이 작품은 고흐Vincent van Gogh의 「씨 뿌리는 사람」(1853)을 모방한 것이다. 재미있는 것은 고흐로부터 형상은 빌려 왔지만 배경인 아플라는 전혀 다른 것이다. 형상과 배경은 뚜렷이 구분된다. 물론 이 시기에도 베이컨의 고유한 스타일인 인체에 대한 빗질이나, 바닥 일부의 시커먼 아플라, 흐릿한 윤곽 등이 나타난다. 이때 제작된 「한 풍경 속의 형상」(1945), 「두상 II」(1949) 등의 작품에서도 후기 스타일이 파편적으로 실험되고 있다.

두 번째 시기는 커튼 같은 색조 위에 흐릿한 말러리슈를 그려 넣는 시기다. 원래 말러리슈 개념은 뵐플린Heinrich Wölfflin이 『미술사의 기초 개념』에서 선에 대비되는 색면을 가리키기 위해 사용한 개념이다. 베이컨의 말러리슈는 뵐플린의 색면과 같이 흐릿하고 비결정적이다. 그의 말러리슈는 탁한 색감을 가진 직물에 가깝다. 말러리슈는 대부

분 아플라와 형상 사이에 자리하면서 둘 사이의 거리감을 확보한다. 형상과 아플라 사이에 공간감을 부여하는 것이다. 이것은 들뢰즈의 '얇은 깊이', 즉 얄팍한 두께로 아주 깊은 의미를 확보하는 개념으로 이어진다. 베이컨의 「교황」(1953)에서 교황의 상체를 가린 커튼-막이 대표적이다. 이때 교황의 하체는 커튼 밖으로 나와 있는데, 이 말러리슈 커튼에 의해 상체는 뒤로 가고 하체는 앞으로 나온 효과를 준다. 여기에는 「풍경」(1952), 「비비연구」(1953), 「풀 속의 두 형상」(1954), 「반 고흐의 초상을 위한 연구 II」, 「초상화 연구」(1953), 「벨라스케스의 인노첸시오 10세 초상화 연구」(1953) 등이 해당한다.

세 번째 시기는 첫 번째와 두 번째 시기가 변증법적으로 통일하는 시기다. 생생하고 평평한 아플라로 되돌아왔지만 형태는 솔질을 하여 흐릿한 효과를 다시 만들어 낸다. 밝고 얇은 아플라는 첫 번째 시기를 반영한 것이고, 헝겊이나 솔로 지워서 흐릿해진 형상은 두 번째 시기로부터 온 것이다. 이로 인해 자연스럽게 윤곽이 강조된다. 형상과 아플라 사이에서 둘을 매개하는 윤곽의 역할이 두드러지게 된

다. 세 번째 시기의 작품들은 우리가 흔히 접할 수 있는 베이컨의 대부분 작품들이 해당되는 시기다. 이 시기 작품들을 통해 우리는 '베이컨 회화는 계통 발생이 개체 발생을 반복하고 있다'라는 가설을 세울 수도 있을 것이다. 베이컨의 회화사 전체가 개별 작품의 작업 순서를 보여 주고 있다는 것이다. 처음에는 형상과 아플라를 뚜렷하게 그린다. 다음에는 형상을 지워 가면서 감각의 논리를 찾아간다. 이 감각의 논리는 윤곽을 중심으로 배치된다.

네 번째 시기는 '형상의 사라짐' 단계이다. 이것은 형상이 아플라 사이에 남긴 얼룩이나 그림자 등으로 나타난다. 형상의 사라짐은 역으로 아플라의 구조와 역할이 적극적으로 드러나는 단계다. 이 단계는 들뢰즈가 베이컨의 회화를 자신의 현실적인 것과 잠재적인 것의 구도로 관찰하는 순간 포착하는 것이기도 하다. 형상의 사라지는 흔적과 함께 아플라는 훨씬 더 단단한 구조로 자리 잡는다. 윤곽은 사라짐을 지시하는 흔적 자체로까지 도약한다. 베이컨의 '절규하는 형상'의 경우를 보자. 그는 먼저 어떤 형상을 그린다. 형상이 일차적으로 완성되면, 절규하는 입을 강조하면

서 역으로 다른 것들을 지워 나가는 방식으로 작업한다. 모든 것이 입을 통해 사라질 때까지 그리거나 지운다. 작업은 마지막 절규하는 입만 남을 때까지 반복한다. 캐럴Lewis Carrol이 『이상한 나라의 앨리스』에서 보여 준 '고양이의 미소'처럼 모든 것이 사라지고 미소만 남은 그 순간 붓을 멈춘다. 이제 이야기나 형상이 있던 자리에 어떤 힘이 대신 자리 잡는다. 그 힘은 폭풍, 분수, 증기, 태풍, 눈과 같은 순수한 힘을 가리킨다. 흐릿하게 지워진 영역은 기존의 고정된 형태로부터 독립된 가치를 보여 준다. 그래서 들뢰즈는 형상의 자리를 대신하여 등장하는 모래, 풀, 먼지, 물방울 등에 주목한다. 그는 형상이 사라진 자리에 터너Joseph William Turner가 보여 준 순수한 힘을 배치한다. 이 시기를 대표하는 작품으로는 「풍경」(1978), 「분수」(1979), 「모래언덕」(1981), 「황무지 한 조각」(1982), 「수도꼭지에서 흐르는 물」(1982), 「앵그르의 드로잉에 따른 오이디푸스와 스핑크스」(1983)가 있다. 베이컨은 해변을 그리되 해변 같지 않은 것을 그리려 한다. 그렇게 사라진 해변은 '분수'가 된다. 그리고 풍경 같지 않은 풍경을 그리기 위해 깎고 또 깎다 보니

한 줌의 풀이 된 '풍경'에 도달한다. 「풍경」이나 「황무지 한 조각」이 지구에 가해지는 우주의 힘을 보여 주는 것처럼 보이는 이유다. 이 시기에 자주 등장하는 화살표는 그 우주적 힘과 리듬이 작동하는 기점을 명시하는 회화 감상의 지도다.

2. 윤곽의 변증법

사실 들뢰즈는 베이컨의 회화사를 특정한 시기로 구분하는 데 반대한다. 만약 그것을 구분하고자 하더라도 캔버스 위의 요소들을 기준으로 할 것이 아니라, 회화에 작용하는 힘과 리듬을 기준으로 해야 한다는 것이다. 그가 실베스터의 세 시기에 이어 네 번째 시기를 보탠 이유도 그 때문이다. 실베스터의 기준이 형상, 윤곽, 아플라 가운데 어느 것이 강조되는가에 주목한 데 반해, 들뢰즈는 요소들의 개별성에만 집착하면 형상, 윤곽, 아플라가 사실은 하나의 움직임 속에 공존한다는 사실을 잊어버리기 쉽다는 입장이다. 네 번째 시기에서 처음 언급된 '힘'은 자신의 분류 기준을

제시하기 위한 전주일 뿐이다.

베이컨 회화의 힘은 아플라와 형상 사이에서 윤곽을 매개로 밀고 당기는 리듬이다. 어떤 힘은 아플라에서 형상으로 향하고, 어떤 힘은 형상에서 아플라로 사라진다. 전자의 윤곽이 동그라미나 트랙, 의자, 침대 등으로 조각의 좌대 역할을 하는 것들이라면, 후자의 윤곽은 세면대, 우산, 거울처럼 어떤 구멍을 가진다. 현실성의 번듯한 얼굴은 거울 속에서 갈라지고, 형상은 머리로 바뀌어 아플라로 발산한다. 현실성에 뚫린 구멍을 통해 잠재성으로 빨려 들어간다. 그 과정에서 형상은 수축되거나 팽창된다. 이 변형[히스테리] 속에서 우리는 특이한 동물-되기를 경험한다. 그 마지막 단계가 바로 '고양이의 미소'인 것이다.

들뢰즈는 이런 전제 아래 윤곽이 주도하는 새로운 분류를 제시한다. 그것은 아플라에서 윤곽을 통해 흘러나왔다가 다시 윤곽을 통해 아플라로 결합하는 변증법의 과정이다. 이 과정은 동물-되기의 과정으로 형상이 미소만 남기고 사라지면서 분류는 끝난다. 들뢰즈가 윤곽의 형태 변화와 다양한 기능에 따라 새롭게 제시한 분류는 다음과 같다.

첫째, 윤곽은 형상을 격리시키고 고립시키는 역할을 한다. 동그라미 종류의 윤곽이 주로 등장하며, 그 존재 목적은 형상을 생산하는 것이다. 이 단계의 윤곽은 형상을 위해 봉사한다. 아플라에서 형상으로 움직이는 윤곽의 변증법 가운데 가장 기본적인 운동이다.

둘째, 윤곽은 '탈영토화시키는 자' 역할을 한다. 윤곽은 아플라를 휘감아서 형상으로 탈영토화시킨다. 윤곽은 여전히 형상의 생산에 봉사하지만, 형상의 기원이 아플라에 있음을 보여 준다. 윤곽의 변증법이 형상의 독자적 운동이 아니라, 형상과 아플라 사이에 있음을 밝히고 있다.

셋째, 윤곽은 '소통자' 역할을 한다. 윤곽은 형상을 탈영토화시킨 다음에도 그 형상이 국지적으로 운동을 계속하도록 만든다. 아플라로부터 형상을 소통시키는 동시에, 형상들 속에서도 서로 소통하도록 만드는 것이다.

넷째, 윤곽은 형상과 결합한다. 윤곽은 형상의 운동을 지지하는 동시에 인공 보철처럼 형상과 결합한다. 첫 번째에서 네 번째까지는 아플라에서 형상으로 힘이 작용해 하나의 독립된 형상이 생겨나는 과정을 보여 준다. 다섯째부터

여섯째까지는 그 형상이 흔들리면서 다시 아플라로 복귀하여 재결합하는 과정을 가리킨다.

다섯째, 윤곽은 변형자다. 구멍으로서의 윤곽은 기존의 동그라미나 사물이 하던 것과는 조금 다른 역할을 한다. 구멍이나 틈은 형상을 통과시키면서 그것을 변형시킨다. 형상은 구멍이나 거울을 통과하면서 기본적으로 수축되거나 팽창한다. 윤곽이 매개하면서 형상에 작용하는 아플라의 힘이 수축이나 팽창으로 가시화된다. 그 변형의 마지막에는 '미소'만 남는다. 신체는 소리치는 입-구멍을 통해 빠져나간다. 신체가 점점 사라지면서 입도 사라지고 결국은 그 입의 감각만 남는다는 것이다. 캐럴의 '고양이의 미소'처럼 「회화」(1946)에서 형상이 검은 우산 속으로 빠져나가면서 남긴 불안한 미소가 그 감각이다.

마지막으로 윤곽은 삼투막 역할을 한다. 윤곽은 형상이 아플라로 복귀하는 과정에서 마지막 미소마저 해체시키는 삼투막 역할을 한다. 형상과 구조 사이에서 두 방향의 소통을 책임지는 것이다. 결국 삼투막으로서의 윤곽은 베이컨 회화 전체를 하나의 운동으로 묶어내는 역할을 한다. 들뢰

즈는 여기서 도발적인 주장을 제기한다. '미소'는 형상이 아 플라로 돌아가는 과정의 부산물이 아니라, 그 모든 것이 미 소를 얻기 위한 전략에 불과했다는 것이다. 같은 맥락에서 신체는 '흘러내림'을 그리기 위한 전략이다. 베이컨은 미소 를 얻기 위해 얼굴을 지우고 뭉갠 것이다. 베이컨의 「회화」 나 「교황」, 「초상화 연구」와 같은 단면화에서 리듬은 윤곽 을 통해 빠져나가는 힘과 마지막 순간의 미소로 드러난다.

3. 차이와 반복

'형상-윤곽-아플라'의 구도에서 벌어지는 운동은 변증법 에 기초하고 있다. 윤곽을 삼투막으로 연결시킨 것은 들뢰 즈의 철학적 상상력이 드러난 부분이다. 들뢰즈는 세상의 작동 방식을 차이나는 것들의 차이 짓는 반복으로 본다. 세 상이 반복하는 이유는 차이를 갖기 때문이다. 윤곽의 반복 은 아플라 구조로부터 매번 여러 가지 형상을 발생시키는 것이다. 아플라로부터 형상이 탄생하고, 형상이 흔들리면 서 아플라로 돌아가는 과정은 어떤 목적을 가진 일회성 운

동이 아니다. 그것은 윤곽이 매개하는 지속적인 반복 과정이다. 들뢰즈 철학의 기본 구도인 '차이와 반복'이다.

윤곽의 변증법도 들뢰즈의 차이와 반복의 변증법을 반영한 것이다. 잠재태[아플라]는 우연히 현실태[형상]로 현실화하지만 그것은 결국 다시 차이 짓는 잠재태로 돌아간다. 그런 힘의 변형과 순환을 매개하는 것이 바로 윤곽이다. 들뢰즈가 형상, 윤곽, 아플라라는 베이컨의 세 요소 가운데 윤곽에 주목하는 이유다. 우리는 베이컨의 회화에서 먼저 윤곽이 어떤 방향에서 어떤 힘을 매개하고 있는지를 보아야 한다. 이것은 윤곽의 형태와 작용을 알아내는 방법이다. 이를 통해 우리는 그림에서 작동하는 힘과 리듬을 읽을 수 있다.

들뢰즈는 이것을 라이프니츠Gottfried W. Leibniz의 '주름Pli' 개념을 빌려 설명하기도 한다. 하나의 세계가 접히면implication 그와 동시에 다른 세계가 펼쳐진다explication. 접힘 속에는 이미 펼침이 있고, 펼침 속에는 이미 접힘이 있다. 이렇게 한쪽이 접히면 동시에 다른 쪽이 펼쳐지면서 복잡하게 진행하는 것complication이 서양 중세에서 '우주'라는 뜻이다. 이것은 또한 『주역』에서 말하는 우주의 작동 원리인 '일음일양

지도—陰—陽之道'를 의미한다. 음기가 충천할 즈음 이미 그 속에서는 일양—陽이 싹터 있고, 그렇게 양기가 자라나 극에 도달할 즈음 그 속에는 일음—陰이 예비되어 있다. 이런 일음일양의 반복과 차이가 바로 도道라는 것이다.

윤곽의 기본적인 역할은 형상을 격리시키는 것에서 시작한다. 이 때문에 윤곽은 절멸자, 소멸자, 탈영토화시키는 자가 된다. 그런데 형상의 격리와 소멸은 동시에 새로운 아플라를 만든다. 윤곽의 접는 행위im-plication는 동시에 펼치는 행위ex-plication가 된다. 무언가를 소멸시켜서 펼치는 것이 윤곽의 역할이다. 윤곽은 아플라와 형상 사이의 소통을 담당한다. 그것을 보여 주는 것이 동그라미 윤곽 위에서 산책하는 개나 기계체조 선수다. 윤곽이 소통시키지 않는다면 그런 운동은 불가능하다. 다른 한편, 현실화된 형상은 윤곽과의 긴장감으로 인해 구멍이나 틈이 생긴다. 윤곽이 변형되면서 형상은 변신한다. 윤곽은 형상과 합치되고 해체되어 장막이 되기도 한다. 삼투막이라는 순수한 윤곽으로 변한다는 것이다. 소통의 궁극적 모습이다.

들뢰즈는 차이와 반복의 대표적 상징으로 심장의 수축

58

과 팽창을 든다. 베이컨의 윤곽을 삼투막으로 규정하는 것도 같은 맥락이다. 신체적인 반복적 작동은 정신적인 차이를 낳게 된다. 가시적인 반복은 비가시적인 차이를 낳을 수밖에 없다. 그래서 심장이 사랑을 상징하는 것이다. 베이컨 회화에서 신체를 쥐어짜는 수축은 구조에서 형상을 만들고, 신체의 팽창은 형상을 아플라로 되돌리기를 반복하는 것이다. 이 쌍방향의 운동은 멈추지 않고 공존하면서 동시적으로 작동한다. 이것을 들뢰즈는 리듬이라고 부른다. 리듬을 발견하라. 들뢰즈가 말하는 회화 감상법이다.

심장 박동을 통해 차이와 반복의 변증법을 설명하는 시도는 들뢰즈의 주저인 『차이와 반복』에 등장한다. 닭의 고갯짓 배후에는 심장 박동의 반복이 있음을 설명하는 대목이다. 차이와 반복의 배후에는 하나의 심장이 수축도 하고 팽창도 하기 때문이라는 것이다. 이 단순한 반복과 차이에 의해 개인에게는 세포 단위의 변화, 기관 단위의 변화, 신체 단위의 변화가 발생하고, 이것을 집단적으로 반복하면 사회적 변화, 우주적 변화가 발생한다는 것이다. 그 단순한 반복이 세상을 매개하는 진정한 소통자 역할을 한다. 베이

컨의 회화 세계에서는 윤곽이 그 역할을 한다. 형상과 아플라는 심장의 수축이나 팽창과 다르지 않으며, 차이와 반복의 변증법적 지배를 받는다.

베이컨 회화에서 윤곽의 변증법은 들뢰즈의 차이와 반복의 변증법에 기초한 것이다. 이것은 베케트의 구호에서도 재확인된다. "다시 시도하라. 다시 실패하라. 더 잘 실패하라." 이것이 바로 동양이 말하는 '도'이고, 들뢰즈가 말하는 '리듬'이다. 20세기 들어 회화가 외부를 재현하기를 멈추고 인간 내부에서 다시 시작한 것도 같은 맥락이다. 서양 회화는 인상주의 이후 수많은 사조를 거쳤지만 그것은 결국 각각의 '리듬'을 찾아내려는 시도에 불과했다. 자연을 반추함으로써 '도'에 이르려는 리듬을 회화에 적용한 것일 뿐이다. 리듬은 개인의 삶과 우주의 원리를 동시에 관통한다. 클레Paul Klee나 칸딘스키Wassily Kandinsky가 자신들의 그림에 '리듬'이나 '음악'과 같은 직접적인 제목을 붙인 이유다.

4장
감각의 논리

1. 리 듬

그림 앞에서 우리는 화가가 무엇을 어떤 생각으로 그렸는지 묻곤 했던 때가 있었다. 전통적으로 회화에서의 감각은 인간의 주관적 영역에 속한 것으로 간주되었기 때문이다. 이에 반해 대상에 고유한 감각을 최초로 환기시킨 것이 세잔이다. 그에게 감각은 인상주의자들이 말하는 빛과 색의 유희에 있는 것이 아니라 대상의 신체에 고유한 것이다. 인상주의는 말 그대로 외부의 빛이 나의 뇌 '안에 찍힌im-press' 이미지이고, 표현주의는 내 안의 이미지를 뇌 '밖으로

꺼낸ex-press' 이미지다. 이 두 사조는 정반대 방향을 추구하지만 주체를 중심에 둔다는 측면에서는 동일한 입장이다. 회화의 재현 대상이 '객체'에서 '주체'로 옮아가는 과정이 현대 회화의 역사라면, 최초로 객체와 주체를 통합한 화가는 세잔이다.

세잔은 같은 시기 고흐나 고갱Paul Gauguin과 함께 후기 인상파라 불리지만, 주체와 객체의 관계를 다루는 방식에서는 독자적인 방향을 추구했다. 고흐와 고갱의 색깔이 아무리 열정적이고 야수적이라 하더라도 여전히 주체의 문제를 벗어나지 못한 반면, 세잔은 그의 사과를 주체와 객체 사이에 위치시키면서 객체의 본질을 캔버스에 옮기려고 애썼다. 세잔의 원칙은 간단했다. 대상의 본질을 가장 잘 보여줄 수 있는 그림을 그린다는 것이다.

감각을 주제로 한다는 측면에서 베이컨은 세잔의 대를 잇고 있다. 그럼에도 불구하고 두 사람의 표현이 확연히 다른 이유는 감각에 접근하는 방식이 달랐기 때문이다. 세잔이 정물과 풍물의 감각을 탐색한 반면, 베이컨은 초상화의 감각을 모색했다. 세잔이 얼굴도 풍경화처럼 그렸다면 베

이컨은 풍경도 초상화처럼 그렸다. 세잔은 점점 더 단단해진 반면, 베이컨은 점점 더 허물어진다. 두 사람의 감각의 논리는 정반대를 향하고 있다.

들뢰즈는 주체적 감각과 객체적 감각을 구분한다. 전자가 대상에 대해 주체가 일방적으로 느끼는 감각이라면, 후자는 대상에 고유한 감각을 가리킨다. 회화의 역사에서 감각은 주체로부터 객체를 향해 긴 항해를 해 온 것이다. 감각의 개체 발생은 그런 계통 발생을 반복한다. 개인적 차원에서 발생한 감각에 대한 인식의 전환은, 감각의 역사적 차원에서도 비슷하게 전개했다. 근대에 들어 구상적인 회화 전통을 극복하는 방법은 크게 두 방향으로 전개되었다. 하나는 추상이고 다른 하나는 형상이다. 추상이 이성적 인식의 방법이라면 형상은 감각의 방법이다. 이것은 궁극적으로 추상주의와 추상표현주의로 귀결된다. 베이컨은 주체적 감각과 객체적 감각 사이, 또는 추상주의와 추상표현주의 사이에서 제3의 길을 발견한다.

베이컨 회화에서 우리는 '닮은 듯 닮지 않은' 감각의 덩어리를 본다. 거기서 우리는 형상, 윤곽, 아플라가 현실화하

거나 잠재화하는 리듬을 느낀다. 베이컨의 감각은 끊임없이 하나의 질서에서 다른 질서로 도약한다. 다양하고 연속적인 감각에 의해 베이컨의 형상은 뒤틀리고 흐릿하게 변형한다. 추상주의 회화가 두뇌를 통과하는 데 반해, 베이컨의 형상-감각은 신경 시스템 내부를 직접 통과한다. 이 때문에 추상주의는 형태는 변형시킬 수 있었지만, 신체를 변형시킬 수는 없었다. 감각의 논리가 다른 것이다.

형상-감각은 신경 시스템 내부에 자리한 감각의 범주들, 감각적 층위들, 감각 가능한 영역들을 통과한다. 우선 이런 범주나 층위, 영역들이 어떤 감각들과 일대일로 대응하거나 순서에 따라 통과하는 것으로 봐서는 안 된다. 범주들, 층위들, 영역들이라는 수많은 변수들이 매 순간 서로 다른 관계를 맺으면서 무질서하게 통과하기 때문이다. 그 이유로 통과의 결과물인 형상조차 하나의 감정에 대응하지 않고, 끊임없이 경련을 일으키고 있는 것이다. 나아가 우리가 구분하고 있는 신경 시스템의 범주, 층위, 영역이라는 개념조차 사실은 하나다. 여러 변수에 의해 매 순간 변형한다면, 그것은 오히려 하나의 변형-상수가 있다고 할 수밖에

없을 것이다. 하나의 유일하고 동일한 감각의 여러 가지 범주들이 있을 뿐이다. 들뢰즈의 '하나이자 여럿' 또는 '존재의 일의성'이다.

들뢰즈는 '감각의 논리'인 리듬의 경로를 베르그손Henri L. Bergson의 원뿔 도식에서 가져왔다. 들뢰즈는 『시네마 II』에서 기억-시간이 이미지에 개입하는 방법으로 '과거의 시트들'과 '현재의 첨점'이라는 개념을 제시하고 있다. 현재의 첨점이 공간적 정보와 관계된 것이라면, 과거의 시트들은 시간적 정보를 다룬다. 이를 통해 우리는 현재의 첨점에서는 외부의 작용에 반작용한다. 우리는 매 순간 처하는 공간에서 오감을 통해 들어오는 작용에 반응한다. 과거의 시트들은 기억을 얇은 디스크로 표현한 것이다. 현재의 첨점에

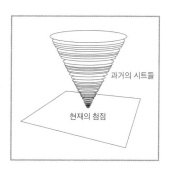
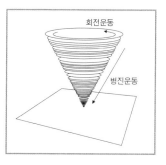

선 행위자는 외부로부터 들어오는 작용을 해결하기 위해 과거의 시트들로부터 정보를 끌어온다.

어떤 상황에 처한 행위자는 과거의 기억을 소환하지 않고는 아무런 행동을 취할 수 없다. 앞에서 달려오는 차를 어떻게 피할 것인지, 자전거를 탈 때에는 어떻게 균형을 잡을 것인지, 국민을 기만하는 대통령을 어떻게 할 것인지 판단하려면, 과거의 시트들 속으로 들어가 정보를 끌어와야 한다. 그 신속한 소환 작용이 있어야 우리는 온전한 삶을 살아갈 수 있다. 베르그손은 『물질과 기억』에서 기억의 소환 과정이 과거의 시트들을 통한 회전 운동과 병진 운동으로 이루어진다고 밝히고 있다. 현재 상황을 해결하기 위해 재빨리 필요한 시트들을 선택하고, 그 가운데 필요한 기억-정보들을 묶어서 끌어오는 것이다. 필요한 시트들은 회전 운동을 통해 검색한다. 회전 운동은 정보의 위치를 찾는 것이다. 선택된 정보들을 함께 끌어오는 것은 병진 운동이다. 베이컨의 캔버스에 표현된 감각-형상은 기억의 원뿔에서 회전 운동과 병진 운동을 거쳐 도달한 리듬의 결과다.

마치 기억의 바다에서 파도가 필요한 것들을 불러오는

것처럼, 잠재태로부터 끊임없는 정보의 리듬이 현실에 도착한다. 가만히 보면 이런 감각의 논리를 발동시키는 것은 현재의 첨점들이다. 현실태의 작은 밧줄을 당기면 잠재태의 모든 네트워크들이 작동하는 것처럼, 현실의 첨점은 과거의 시트들 전체를 요동치게 한다. 단 하나의 버튼이 과거의 모든 시트들을 한꺼번에 검색하고 해당하는 기억-시간을 통째로 불러들인다. 일망타진의 방식으로 이루어지는 현재의 첨점과 과거의 시트들 사이에서 벌어지는 기억의 운동 방식이 바로 '감각의 논리'다.

2. 히스테리

구상과 형상, 또는 재현과 탈재현의 경계에서 벌어지는 '회화의 히스테리'를 가장 독특하게 해결한 것은 벨라스케스Diego Velázquez이다. 벨라스케스는 구상을 회피하는 것이 아니라 가장 구상적인 방식으로 회화의 히스테리를 해결한다. 사실 벨라스케스의 「교황 인노켄티우스 10세의 초상」(1650)은 구상과 재현의 전형인 초상화다. 그런데 그 전형

성에도 불구하고 묘한 탈재현적인 형상의 힘을 느낄 수 있다. 이 때문에 베이컨은 자신이 추구하는 회화의 미래를 벨라스케스에게서 찾았다. 베이컨이 벨라스케스의 「교황 인노켄티우스 10세의 초상」이라는 작품을 반복해서 그렸다는 사실에서 이를 확인할 수 있다. 히스테리적 화가인 벨라스케스를 강조함으로써 베이컨은 '회화의 히스테리'가 무엇인지 가장 효과적으로 보여 준다. 들뢰즈는 벨라스케스의 '교황'과 베이컨의 '교황'을 비교하면서 그 사실을 강조한다. 벨라스케스의 「교황 인노켄티우스 10세의 초상」에서 안락의자는 베이컨의 윤곽이라는 감옥을 연상시키고, 뒤의 장막은 스멀스멀 전면의 형상을 덮쳐서 빨아들이려는 아플라와 다르지 않다. 무엇보다도 교황의 외투는 베이컨의 형상들이 보여 주는 선홍빛의 이상적 형상이다. 베이컨은 이 색깔을 회화의 역사에서 가장 아름다운 핏빛이라고 부른다. 그가 필사적으로 구현하려는 터지기 일보 직전의 억압된 긴장을 보여 준다는 것이다. 들뢰즈가 벨라스케스와 베이컨을 이란성 쌍둥이로 부르는 이유다. 벨라스케스가 극도로 부풀어 올라 터지기 직전의 풍선이라면, 베이컨은 그

것이 뺑 터져서 흩어진 풍선 조각들을 보여 준다. 둘 모두 폭탄이다. 하나는 터지기 직전의 것이고, 다른 하나는 터진 직후의 것이다.

감각의 논리는 형상을 구분할 수 없을 정도로 매 순간 달라진다. 하나의 형상이 매 순간 다른 감각을 보여 준다는 것이다. 들뢰즈는 이것을 '리듬의 통일성'이라고 말한다. 리듬은 현실성의 층위에서는 통일될 수 없는 수많은 것들이지만, 잠재성의 층위에서 그것은 단 하나의 리듬이다. 또한 수많은 감각-형상이란 지속적인 경련이다. 그래서 감각은 히스테리이자 경련이다. 감각-형상은 기관 없는 신체다. 베이컨의 회화를 예로 들어 보자. 캔버스 위의 형상이 하나이든 둘이든 그것은 하나의 감각 또는 두 개의 감각을 보여 주는 것이 아니라, 단 하나의 동일한 리듬-힘을 보여 준다. 왜냐하면 그것은 수적 의미가 아니라 양적 의미이기 때문이다. 이것은 여러 개의 감각-형상이 공간적으로 분류되어 있다는 의미가 아니라 하나의 감각-형상이 지속적으로 경련을 일으키고 있다는 의미다. 전체 과정이 사실은 하나의 리듬-힘, 잠재태, 기관 없는 신체를 가리킨다. 베이컨

의 이미지는 그 자체로 잠재태 또는 기관 없는 신체, 리듬, 신경 시스템을 그린 것이다.

베이컨 회화의 가장 큰 특징은 윤곽이 형상과 함께 운동하는 것이다. 원형의 윤곽 위에 서 있거나 매달려 있는 형상이 대표적이다. 이러한 작은 순회는 내부의 운동이 너무 커서 외부에서 볼 때 정지한 것처럼 보인다. 들뢰즈는 진정한 곡예는 부동의 곡예라고 말한다. 이것이 베이컨과 베케트, 카프카에게서 발견되는 '운동 너머에 있는 부동', 즉 정중동靜中動이다. 들뢰즈는 「반 고흐의 초상을 위한 연구 II」, 「아이를 안고 가는 남자」(1962), 「도는 형상」(1962)에서 '유동적 조각'을 발견하고 이를 곧장 베케트의 인물과 연결시킨다. 베이컨과 베케트는 형상이 엄청난 정중동의 덩어리라는 사유를 공유한다. 베케트가 보여 주는 반복적 산책은 베이컨의 연극적 버전이다. 베케트의 연극에서 보이는 인물들의 질서정연하고 규칙적인 반복 동작을 보라. 좁은 평행육면체를 빠르게 도는 인물들의 모습은 「마이브리지에 따라 ― 물항아리를 비우는 여자와 기어 다니는 불구 아이」(1965)의 형상들과 정확히 일치한다. 베케트의 인물들도 그

들의 동그라미나 사각형에 매달려서 요동친다. 「자전거를 타고 가는 조지 다이어의 초상」(1966)에서 넘어지지 않으려고 버티는 형상은 제자리에서 격렬하게 버티며 생명을 붙잡으려는 베케트의 인물과 같다. 들뢰즈는 이것을 정중동의 히스테리, 또는 한낮의 몽유병이라고 부른다.

『감각의 논리』 전체를 관통하는 개념은 '잠재적인 것'이다. 들뢰즈는 이 개념을 여러 가지 다른 단어들로 바꾸어 사용한다. 그 가운데 베이컨의 형상에 가장 어울리는 개념은 '기관 없는 신체'다. 간이나 심장 같은 기관들이 현실태라면, 세포분열 하기 이전의 배아기 '알'이 '기관 없는 신체'에 해당한다. 알은 기본적으로 모든 기관이 될 수 있는 잠재적인 것이기 때문이다. 베이컨 회화 속의 형상들은 기관 없는 신체를 닮았다. 특히 들뢰즈는 모든 신체가 이미 잠재태라는 것을 주장한다. 현실태도 이미 잠재화를 향하고 있다는 것이다. 베이컨의 모든 형상은 예외 없이 '기관 없는 신체'인 것이다.

'기관 없는 신체'의 반대말은 유기체다. 기관들이 완성되어 질서정연하게 움직이는 신체다. 인간은 태어나서 '현실

적인 것'인 유기체로 존재하지만, 죽음과 함께 다시 기관 없는 신체인 잠재적인 것으로 돌아간다. 들뢰즈가 베이컨의 형상은 모두 '신체가 유기체를 빠져나간다'고 말하는 이유다. 바다 한가운데서 일어나는 소용돌이를 보라. 그 소용돌이는 바다 위쪽으로 향하면서 태풍이 되거나, 바닷속으로 빨려 들어가게 된다. 인생의 바다도 삶과 죽음이 공존한다. 인간은 태어난 순간부터 현실적인 것과 잠재적인 것 사이의 팽팽한 긴장감 속에서 살아간다. 기관 없는 신체의 히스테리 상태에 있는 것이다. 베이컨의 회화가 보여 주는 것이다.

들뢰즈는 베이컨을 낙관주의자라고 말한다. 그림의 내용은 비관적이지만, 그것을 표현하는 감각은 펄떡펄떡 살아서 생명을 노래하는 낙관주의자라는 것이다. 베이컨은 죽음의 그림자를 그리는 것이 아니라 생동하는 생명을 그린다. 그는 유기체의 고통을 그리는 것이 아니라 기관 없는 신체의 외침을 그린다. 그것은 생명이 살아 숨 쉬는 리듬과 힘이다. 그래서 베이컨의 그림은 죽음의 그림자를 그리는 것이 아니라 꿈틀거리는 생명의 작동 방식을 보여 준다.

들뢰즈는 회화의 전 역사가 그런 전환의 역사라고 말한다. 예술가는 세상을 보는 다른 감각을 현실화하는 사람들이다. 진정한 회화는 캔버스에 관성적으로 달라붙어 있는 눈을 떼어 내도록 만든다. 이를 통해 하나의 눈 아래 잠재되어 있는 셀 수 없는 눈들을 폭로한다. 회화는 두뇌의 회의주의를 신경의 낙관주의로 전환시키는 히스테리컬한 작업이다.

베이컨은 우리의 신경에 직접 작용하는 감각을 그린다. 신경계 자체를 대상으로 하는 베이컨의 회화를 두고 들뢰즈는 '신체의 히스테리 형식'이라고 부른다. 신체를 비틀어 흩뿌리는 에너지가 히스테리한 느낌으로 표현된다는 것이다. 구토와 배설의 순간에 온몸을 비트는 신체가 그의 그림에 등장하는 이유다. 들뢰즈는 이것을 두고 '그림 속에 시간을 도입하는 방식'이라고 말한다. 순차적인 크로노스chronos의 시간이 와해되면서 영원으로서의 아이온Aion의 시간이 도입되는 순간을 가리킨다. 베이컨의 회화는 아우슈비츠의 대량 학살이라는 그 고통의 시간을 압축적으로 구겨 넣은 아이온의 시간을 그리고 있다.

3. 힘

회화를 감상한다는 것은 캔버스 위에 재현된 감각-형상의 배후를 역추적하는 것이다. 감각의 논리를 따라 감각-형상의 통로인 리듬의 층위와 영역을 역류하는 리듬을 밝혀내는 것이다. 예술가의 임무는 형태를 발명하는 것이 아니라 힘을 포착하는 것이다. 들뢰즈는 밀레Jean François Millet를 사례로 든다. 일부 비평가들은 밀레가 기도에 사용하는 빵과 포도주를 감자 자루처럼 너무 무겁게 그렸다고 비판했다. 들뢰즈는 밀레가 그리려고 한 것이 빵이나 포도주가 아니라 감자 자루처럼 축 늘어진 삶의 무게라면 어떻게 할 것이냐고 반박한다. 눈에 보이는 사물이 아니라 그 주변에 도사리는 감각을 느끼라는 것이다. 밀레의 빵과 포도주, 세잔의 사과, 고흐의 해바라기는 하나같이 눈에 보이는 사물이 아니라 보이지 않는 힘을 그린 것들이다.

들뢰즈는 회화사의 핵심이 '보이지 않는 것의 시각화'라는 딜레마에 있다고 말한다. '감각-형상으로만 표현할 수 있는 리듬을 어떻게 가시화시킬 것인가? 르네상스부터 인

상주의 이전까지 대상을 재현하는 데 몰두한 화가들조차 대상의 보이지 않는 아우라를 그리려고 했다. 그들이 그린 신화, 성경, 왕, 귀족 등을 살펴보라. 인상주의 이후에도 예술가들은 보이지 않는 힘을 가시화하려고 애썼다. 세잔은 하나의 대상이 갖는 감각을 그렸고, 뒤샹은 가시적인 운동의 과정을 겹쳐서 한 공간에 표현하였다. 큐비즘은 그 운동을 한 면에 늘어놓지 않고 입체를 만들었다. 개념미술은 텍스트를 도입했고, 말레비치 Kanimir Malevich 는 극단적 단색화를 시도했으며, 폰타나 Lucio Fontana 는 캔버스에 칼자국을 내기도 했다. 이 모든 것이 보이는 방법으로 보이지 않는 것을 보여 주려는 도전이었다.

베이컨은 세잔이 담으려던 감각, 뒤샹이 그리려던 운동, 피카소의 다중 시선을 이어받는다. 단 그들과는 다른 방법을 통해서다. 뒤샹의 운동이 동적인 것이라면 베이컨의 운동은 정지한 상태에서 하는 운동, 정중동이다. 세잔이 사물의 외형에서 감각을 찾으려 했다면 베이컨은 그것의 리듬-힘을 직접 가시화하려 한다. 베이컨의 형상도 뒤틀리면서 피카소 Pablo Picasso 처럼 입체적인 형태를 띠지만, 외형을 통

해서가 아니라 힘을 통해서 시도한다. 베이컨의 회화는 단순히 운동이나 외형이 아니라 움직이지 않는 신체에 가해지는 힘을 그린다. 그것은 신체에 가해지는 압력인 팽창력, 수축력, 누르는 힘, 늘리는 힘 등으로 나타난다.

베이컨의 얼굴 위에 가해지는 힘은 우리의 눈으로 포착하기 어려운 시공간의 압력을 가시화한 것이다. 베이컨은 지우고 쓸어 내는 기법을 통해 얼굴에 가해지는 힘을 드러낸다. 이것이 가장 잘 드러나는 작품이 「이사벨 로스톤의 세 연구」(1968), 「자화상을 위한 세 연구」(1967), 「조명 아래 조지 다이어의 초상을 위한 세 연구」(1964), 「자화상을 위한 네 연구」(1967) 등이다. 한 사람의 얼굴이 거기에 가해지는 힘에 따라 여러 가지 형상으로 변한다. 베이컨의 방식은 대상을 제한하는 시선의 한계를 풀어놓았다. 이제 우리는 매 순간 신체에 가해지는 다층적인 힘을 확인할 수 있게 되었다. 유기체를 벗어난 기관 없는 신체를 직면한다.

베이컨의 뒤틀린 형상은 너무나 자연스러운 결과다. 매 순간 신체를 주파하는 경련이 존재의 진실이라면 감각-형상은 당연히 뒤틀리면서 명멸해야 할 것이다. 그래서 베이컨은

자신이 공포가 아닌 외침을 그렸다고 말한다. 힘껏 소리를 지를 때 우리는 온몸에 경련을 느낀다. 그런 경련이 우리를 존재하게 만드는 것이다. 그러므로 베이컨의 뒤틀린 신체를 공포로 해석하는 것은 인간중심적인 해석에 불과하다. 베이컨의 신체는 힘과 리듬이 반영된 감각적 형상인 것이다.

들뢰즈는 신체에 가해지는 이러한 힘을 네 가지로 분류한다. 첫 번째는 '격리isolation의 힘'이다. 현실성의 층위에서 조각처럼 표현된 베이컨의 회화에서 윤곽이 맡은 역할이다. 두 번째는 '변형deformation의 힘'이다. 이것은 잠재성에서 현실화하는 과정, 즉 개체화의 과정에서 나타나는 힘이다. 변형은 기관 없는 신체가 일체의 정지 없이 지속적으로 운동한다는 의미다. 이것을 형상에 적용하면 지속적 변형을 가리키게 된다. 더 이상 나눌 수 없는 개체individual가 아니라 변형해야만 존재할 수 있는 분할 개체dividual로서의 운동, 즉 개체화individuation다. 세 번째는 '흩뜨리는dissipation 힘'이다. 이것은 현실태로부터 잠재화하여 사라지는 힘이다. '하나이자 여럿'이라는 들뢰즈의 구도에 따르면, 개체화가 '여럿'이라면 흩어짐은 그것을 '하나'로 부르는 이름이다. 이것이

바로 들뢰즈가 『감각의 논리』에서 기관 없는 신체나 잠재적인 것을 대신하여 가장 빈번하게 사용하고 있는 '디아그램'이다. 네 번째는 '영원한 시간의 힘'이다. 이것은 감각의 논리가 벌어지는 시간과 공간 자체를 가리키는 것으로, 형상-윤곽-아플라 전체가 하나의 힘으로 취급된다. 이 힘은 단면화에서 두 개의 신체를 '결합시키는coupling 힘'이고, 삼면화에서는 그 전체를 분리시키기도 하고 결합하기도 하는 힘이다. 들뢰즈의 네 번째 힘은 그 이전의 세 가지 힘을 포함하는 동시에 하나의 전체로 다룬다.

감각의 논리를 통해 베이컨의 그림에 도입된 '영원의 시간Aion'은 현실성의 층위에서 말하는 연대기적이고 선형적인 시간Chronos과 대립한다. '영원의 시간'은 베르그손의 '지속durée'이다. 매 순간의 떨림과 같은 시간이다. 들뢰즈는 베이컨의 「사람의 등에 관한 연구」(삼면화, 1971)에서 보이는 형상의 머리나 등에 보이는 색의 변화를 예로 든다. 그것은 동시에 일어나는 여러 가지 변화를 가리킨다. 들뢰즈는 이것을 '현재함présence'이라고 말한다. 감각의 논리를 가리키는 또 다른 이름이다.

5장
삼면화

1. 짝 : 하나이자 여럿

삼면화triptych는 중세 성당의 제의에서 유래한 것으로 종교적 독해를 위해 제작된 것이다. 그것은 세 개의 단면화 사이에 종교적 서사가 자리하고 있다는 의미다. 어쩌면 베이컨은 그런 전통을 전면적으로 와해시키기 위한 전략으로 삼면화를 택했는지도 모른다. 베이컨의 삼면화는 반삽화적이고 반서사적이라는 점에서 전통적 삼면화와 정반대에 위치한다. 이것은 형상, 윤곽, 아플라에서 아무리 많은 형상이 튀어나왔다 사라진다고 해도, 그것은 아플라의 변

형에 불과하다는 원칙과 다르지 않다. 짙은 어둠을 가르고 빛이 생기면서 어둠이라는 단 하나의 형상이 여러 개의 형상들로 분리되는 것과 같다. 낮 동안의 형상들은 밤이 되면 다시 어둠이라는 하나의 아플라로 합해지는 것이다. 중세의 제단화에 사용되었던 전통적 삼면화가 빛이나 색으로 서로 연결되어 있음을 보여 주는 것이라면, 베이컨의 삼면화는 그것들이 결국은 밤의 어둠처럼 하나로 이어져 있음을 보여 준다. 물론 그 밤의 시간은 잠재적인 것이다.

들뢰즈가 베이컨 회화에 다가가는 순서는 계단을 오르내리는 방식이다. 첫 단계에서 그는 단면화 내에서 형상, 윤곽, 아플라의 관계를 다루고, 두 번째 단계에서 단면화의 배후에 자리한 리듬과 그것이 표면에 도달한 힘을 다룬다. 세 번째 단계에서 들뢰즈는 단면화에서 짝을 이룬 형상들을 다룬다. 이때부터 캔버스 뒤편의 리듬과 앞쪽의 힘을 복수적으로 다룬다. 네 번째 단계는 삼면화를 다루면서 리듬-힘의 복수적 관계를 네트워크로 확장한다. 형상, 윤곽, 아플라에 대한 입체적 리듬이 총체적으로 등장한다. 리듬과 감각 사이의 수많은 대응 관계 덕분이다. 이것은 동시에

단 하나의 감각의 논리가 운동하는 방식이기도 하다. 이 분석은 들뢰즈의 '하나이자 여럿'의 존재론에 따른다.

들뢰즈는 먼저 단면화에서 형상이 하나 있을 때는 그 배후에 있는 하나의 리듬이 작동하는 것으로 전제한다. 베이컨은 푸줏간의 벌건 고깃덩어리나 벨라스케스의 시뻘건 망토가 너무 마음에 들어서 그려 보고 싶었을 것이다. 기억의 역원뿔에서 회전 운동과 병진 운동을 통해 리듬이 올라온다. 단면화 내부에서 두 가지 이상의 형상들은 둘 이상의 리듬에 의해 관계를 맺는다. 그런데 단면화에서 두 개의 신체가 하나로 엉켜 있는 '짝'이 등장한다. 짝은 두 개의 리듬을 따르는가? 아니면 하나의 리듬을 따르는가? 들뢰즈는 짝들의 신체를 다루면서 형상과 감각이 일대일로 대응하는 것은 아니라고 말한다.

들뢰즈는 하나의 리듬이 올라오는 것을 진동이라고 하고, 둘 이상의 진동이 올라오면서 섞이는 것을 공명이라고 부른다. 베이컨의 회화에 등장하는 '짝'은 결국 감각들의 짝짓기라는 것이다. '짝짓기' 형상은 들뢰즈의 '하나이자 여럿'이라는 개념의 씨앗이라고 할 수 있다. 이것이 베이컨이

그리고자 한 감각의 논리라는 것이 들뢰즈의 설명이다. 감각의 논리는 하나의 형상에 대응하는 하나의 리듬 회로에서 시작한다. 자연스럽게 각각의 형상은 각각의 리듬 회로로 연결되는 듯 보인다. 그러나 모든 리듬 회로는 결국 하나의 리듬으로 귀결된다. 베이컨 회화는 형상, 윤곽, 아플라에 따른 여러 가지 떨림을 보유하고 있다. 그런데 수많은 가닥들이 떨면서 올라온다는 말은 결국 전체가 하나의 떨림이라는 말과 다르지 않다. 리듬은 머리카락 수만큼 다양할 수 있지만 그것은 또한 머리 하나의 리듬일 수 있는 것이다. 베이컨 회화가 오르내리는 수많은 감각은 현실성의 층위에서 '여럿'으로 해석할 수도 있고, 잠재성의 층위에서 '하나'로 다룰 수도 있다. 이런 맥락에서 베이컨의 형상은 짝지어진 형상들밖에 없다.

들뢰즈는 프루스트Marcel Proust를 끌어들여 베이컨의 감각의 논리를 조금 더 분명하게 정의하고 있다. 프루스트는 베르그손이 기억을 설명하는 방식을 참고하여 『잃어버린 시간을 찾아서』를 완성했다. '잃어버린 시간'이 바로 무의식이라는 기억-시간이라는 것이다. 현재의 시간에서 마들렌

을 베어 무는 순간 주인공은 어린 시절 어머니와의 저녁 시간으로 갑자기 빠져든다. 무의식은 그렇게 우발적으로 소환된다. 들뢰즈는 이것을 '비자발적 기억'으로 분류한다. 자발적 기억은 현실에서 구체적 대상을 갖는 기호에 의해 환기되는 데 반해, 비자발적 기억은 무의식에서 우연히 소환된다. 들뢰즈는 '프루스트의 기호' 가운데 음악과 미술 같은 예술 기호가 최고의 기호라고 평가한다. 예술 기호는 음악이나 미술을 통해 전해오는 원인 모를 감동을 가리킨다. 예술 작품이 전하는 감동은 기호라는 매개 없이 우리의 신경계에 직접 전한다. 이러한 탈기호적 기억이 베이컨의 '감각의 논리'와 연결된다.

들뢰즈는 일부 평론가들이 베이컨의 회화를 무의식과 연결시키려는 시도를 경계한다. 프루스트의 무의식이 비자발적 기호라면, 베이컨의 형상-감각은 예술 기호에 해당한다. 베이컨의 회화가 기본적으로 무의식과 관계없다는 것이다. 베이컨 회화는 기억이 아니라 감각이라는 틀로 접근해야 한다. 무엇보다 베이컨의 기억은 '자발적 기억'이다. 베이컨은 모르는 사람이나 죽은 사람은 그리려고 하지 않

았다. 그는 오히려 최근의 추억을 담은 사진을 보고 그리길 원했다. '기억memoire'은 온전히 과거에 침잠하는 것인 데 반해, '회고souvenir'는 감각을 소환하는 것이다. 이런 의미에서 베이컨의 회화는 프루스트의 소설과 달리 기억과는 아무 관계가 없다. 중요한 것은 두 감각의 얼싸안음과 이 감각들이 얼싸안음으로부터 끌어낸 공명이다. 마치 마이브리지 Eadweard Muybridge의 격투 사진들처럼 누가, 언제, 어떻게, 왜 싸우는지는 중요하지 않다. 중요한 것은 두 신체가 만들어 내는 감각이다.

프루스트와 베이컨 모두 비구상, 비삽화, 비서술적인 형상에 기초한 예술을 추구했다. 그러나 프루스트가 기억에 몰두한 반면 베이컨은 감각에 집중했다는 점에서 둘의 관계는 무관하다. 특히 프루스트의 비자발적 기억에서 현실은 굳이 필요 없다. 모든 형상은 순수 과거-기억-시간으로부터 불쑥 솟아날 수 있기 때문이다. 프루스트의 비자발적 기억에는 족보가 없다. 반면 베이컨의 감각은 반드시 현실과 과거라는 감각의 만남이 필요하다. 이것은 결정적으로 음악과 미술의 차이, 즉 미디어의 존재 유무에 따른 차이이

기도 하다.

2. 세 가지 리듬: 능동, 수동, 증인

삼면화에서 세 개의 분리된 단면화들은 어떻게 하나의 작품으로 간주할 수 있을까? 우리는 베이컨이 좋아했다는 세잔의「목욕하는 여인들」(1896)에서 그 답을 찾을 수 있다. 세잔은 중기부터 후기에 이르기까지 여러 편의「목욕하는 여인들」을 그렸다. 이 그림에서 각각의 형상들은 서로 다른 모습을 하고 있지만 하나로 합성되어 있는 듯한 느낌을 준다. 각각의 형상들을 하나의 덩어리로 간주하는 것이다. 이 순간부터 이야기는 사라진다. 서로의 관계와 상호 작용이 단절되면서 모든 서사의 가능성이 일순간 불가능해진다. 오직 하나의 감각 덩어리만 남는다. 이제 그림은 이성적 인지 작용을 거칠 것이 아니라, 신경계에 직접 투하하는 방식으로 다가온다. 세잔의「목욕하는 여인들」을 베낀 피카소의「아비뇽의 처녀들」(1907)도 이런 감각의 논리를 그리고자 한 것이다. 베이컨도 마찬가지다. 특히 그의 삼면화

는 이야기를 제거하면서 감각을 그리려는 전략을 노골적으로 드러낸 것이다. 삼면화는 전통적으로 이야기를 가장 효과적으로 전달하는 매체인데, 바로 그것을 이용해 이야기를 제거하는 방식을 탐구하고 있기 때문이다.

잠재태의 바닥으로부터 현실화하는 리듬은 수없이 많은 회로를 가질 수 있다. 들뢰즈는 그 리듬들을 크게 세 가지로 분류한다. 그것은 각각 능동적 리듬, 수동적 리듬, 증인적 리듬이다. 현대 음악가인 메시앙Olivier Messiaen의 리듬론을 적용한 것이다. 능동적 리듬은 변화가 증가하면서 팽창한다. 수동적 리듬은 변화가 감소하거나 제거된다. 마지막으로 증인적 리듬은 전체적 균형을 맞춘다. 이것을 연극의 싸움 장면에 비유해 보자. 능동적 인물은 길길이 뛰면서 더욱 격렬하게 공격한다. 수동적 인물은 피하고 도망가면서 싸움을 끝내려 한다. 증인적 인물들은 옆에서 구경하면서, 싸움을 부추기기도 하고 심해지면 말리기도 한다. 증인적 리듬은 이처럼 장면 전체의 균형을 맞춘다. 세 가지 리듬은 연극뿐 아니라 음악이나 미술을 비롯한 모든 예술에서 발견된다. 결국 감각의 논리는 테마를 변주하면서 쌓아 가는

적극적 리듬, 거기에 반응하기만 하는 소극적 리듬, 그리고 그 사이에서 반복구처럼 균형을 맞추는 증인적 리듬으로 구성된다.

들뢰즈의 세 가지 리듬이 리듬-회로를 세 가지로 단순화시킨다는 것으로 오해해서는 안 된다. 능동적 리듬과 수동적 리듬, 그리고 증인적 리듬은 고정된 것이 아니다. 세 가지 리듬은 얼마든지 역할을 바꾸고, 주어진 역할 안에서도 상대적으로 다른 기능을 하기도 한다. 세 가지 리듬이 조합되면서 무한한 변주가 가능해진다. 리듬은 여럿으로 구분할 수도 있고, 단 하나로 취급할 수도 있다. 세 가지 리듬에서 정작 중요한 것은 적극적 리듬과 소극적 리듬, 그리고 증인적 리듬이 언제, 어떻게 역할을 바꾸는가를 아는 것이다.

삼면화의 세 리듬 가운데 하나는 다른 두 개의 증인이 되는데, 증인의 역할이 교환되면서 다양한 양상이 전개된다. 그만큼 베이컨의 삼면화에는 증인적 리듬이 중요한 역할을 한다. 먼저 베이컨의 삼면화에는 사진사, 초상화, 제3의 인물 등으로 그림에 드러난 표층적 증인을 발견할 수 있다. 들뢰즈는 표층의 구상적 증인보다는 그가 보고 있는 심층

의 형상적 증인이 진정한 증인이라고 말한다. 구상적 차원에서 목격자처럼 드러나는 인물이 아니라, 형상적 차원에서 증인적 리듬을 가진 인물이다. 증인적 리듬은 '수평성'을 의미한다. 늘지도 줄지도 않고, 증가하거나 감소하지 않도록 잡아 주는 리듬이 수평적 형상이다. 베이컨의 그림 속에 등장하는 수평적 이미지들이 형상적 증인이다. 「십자가형 아래 형상들의 세 연구」(1944)나 「인간 머리의 세 연구」(1953)가 대표적 사례다. '수평적 입'이나 '수평으로 누운 인물', '짝지어 누운 신체들'이 여기에 속한다.

캔버스 위에 드러난 형상들의 역할이 감각적 층위에서도 같을 것이라고 생각하지만 사실은 그렇지 않다. 구상적 증인들의 표면적 리듬은 형상적 증인들의 심층적 리듬과 다르다. 심층적 증인들은 사실 표면적 증인들의 시선을 따라 배치되어 있다. 이 시선의 리듬이 바로 심층적 리듬이다. 표면의 증인들은 이야기를 따라 서 있는 것 같지만, 심층의 리듬은 누워 있을 수도 있다는 것이다. 표면의 형상 배후의 리듬을 찾으라는 것이다. 삼면화는 베이컨이 리듬을 구상한 전략인 동시에 그의 그림을 감상하는 방법이기도 하다.

먼저 세 가지 리듬을 구분하고 그것들이 어떻게 순환되면서 어느 순간에 추락하는지를 읽어야 한다.

3. 하나의 리듬: 추락

현대 미학의 주요한 가치 가운데 하나는 숭고다. 숭고는 칸트Immanuel Kant의 미학에서 아름다움과 대별되는 주요 개념이다. 칸트의 인식론적 구도를 보면, 시공간으로부터 우리에게 주어지는 감각들은 상상력을 거쳐서 오성의 범주에 의해 분류되고, 오성은 다시 상상력을 통해 이성으로 연결된다. 이처럼 칸트의 상상력은 하위 단계의 인식을 상위 단계로 연결해 주는 역할을 한다. 들뢰즈는 상상력이 작동하지 못하는 순간 닥쳐오는 것을 숭고라고 부른다. 외부로부터 주어지는 감각이 너무 크고 많거나 폭발적이어서 오성적으로 범주화할 수 없거나 이성적으로 이름 붙일 수 없는 경우를 가리킨다. 칸트는 이런 경험을 숭고라고 불렀다. 압도적으로 크거나 많은 경우를 수학적 숭고라 부르고, 충격적 에너지를 경험한 경우를 역학적 숭고라 부른다. 나이아

가라 폭포나 히말라야 산맥을 처음 봤을 때의 감정이 수학적 숭고라면, 태풍이나 쓰나미를 처음 겪을 때 느끼는 것이 역학적 숭고다. 고전적 예술 작품이 주로 아름다움을 목표로 했다면, 오늘날 예술 작품은 숭고를 목표로 하는 경우가 많다.

예술 작품에서 숭고를 구현하는 방법이 반드시 크기나 세기와 관련된 것은 아니다. 들뢰즈는 '추락하는 리듬'을 역학적 숭고의 또 다른 전략이라고 말한다. 번지 점프나 자이로드롭에서 떨어지는 것이 추락하는 리듬이다. 들뢰즈는 베이컨 리듬의 독특성도 추락에 있다고 본다. 들뢰즈에 따르면, 감각이 무엇이든 간에 그것이 오르든 내리든, 능동적이든 수동적이든 관계없이 감각의 리듬은 올라감의 크기가 아니라 내려감의 역학이라고 말한다.

들뢰즈는 베이컨 회화의 리듬을 결정하는 최초의 힘을 '하강'이라고 말한다. 세 가지 리듬 가운데 능동적인 리듬은 대부분 내려오는 것, 떨어지는 것이 맡는다. 베이컨 회화는 기본적으로 추락의 리듬이다. 물론 이것은 표면적인 하강 또는 공간적 추락을 의미하는 것은 아니다. 들뢰즈는 그것

이 공간적 추락과 무관하며, 개념적인 불행, 실패, 고통과 혼동해서도 안 된다고 경고한다. 감각의 격정은 재현된 장면의 격렬함과 무관하다. 사실 추락은 리듬으로부터 감각-형상으로 내려오면서 통과하는 층위와 영역의 차이다. 이런 의미에서 들뢰즈는 추락을 칸트적 의미의 강도intensité로 다룬다. 칸트는 『순수이성비판』(1781)에서 강도를 순간에 지각되는 크기로 정의한다. 강도의 크기는 1에서 출발해 0에 얼마나 접근하는가로 측정된다. 0에서 1로 올라가는 것이 아니라 단지 내려갈 뿐이다. 들뢰즈가 강도는 추락 없이 발생하지 않는다고 말하는 이유다.

베이컨의 그림에서 모든 감각은 흘러내리는 살로부터 나온다. 뼈에서 흘러내리는 살, 엉덩이로부터 처지는 살이다. 감각은 한 층위에서 다른 층위로 떨어지면서 추락에 의해 발달한다. 인간에게 영향을 미치는 가장 중요한 과학적 힘은 중력이다. 인간을 땅으로 끌어당겨서 결국은 땅 밑에 묻어 버리는 힘이다. 약한 살부터 땅을 향해 흘러내리는 법이다. 모든 감각의 본질은 추락에 있다.

들뢰즈의 '하나이자 여럿'의 논리에 따라, 리듬을 몇 가지

로 구분한 것을 '삼면화의 규칙lois'이라 부르고, 그것을 하나의 차이 짓는 리듬으로 보는 것을 '삼면화의 원칙principe'이라고 말한다. 삼면화의 원칙은 빛과 색으로 형상들을 최소치로 나누기도 하고 최대치로 통일시키기도 한다. 들뢰즈는 리듬적 인물이 무엇보다 빛에 의해 좌우된다고 말한다. 이런 맥락에서 그는 삼면화의 원칙이 렘브란트Rembrandt Van Rijn로부터 유래한 것이라고 지적한다. 세상은 그 자체로 리듬이다. 존재하는 동시에 리듬이 생겨나고 그 리듬이 생명을 가능하게 한다. 마치 까만 어둠에 빛이 비추면서 무로부터 사물들이 생겨나고 세상이 움직이기 시작하는 것과 같다. 빛으로부터 리듬이 생겨나는 것이다. 빛은 어둠이라는 물리적 구조[아플래로부터 형상들을 분리해 내기 시작한다. 그런 분리와 분할뿐 아니라 형상들의 교환 모두가 빛이 만들어 내는 리듬이다. 검은 어둠에 빛이 와닿는 순간 색이 자리 잡는다는 의미에서 빛과 색은 동의어다. 리듬과 관련하여 들뢰즈가 빛과 색을 구분하지 않고 사용하는 이유다. 감각의 논리는 무엇보다 빛과 색의 논리다.

6장
뺄셈의 미학

1. 클리셰

　화가가 순백의 캔버스 앞에 서 있다는 믿음, 그러니까 캔버스를 화가 자신의 순수 창작물로 채운다는 생각은 오래된 오해다. 들뢰즈는 화가의 머릿속이 주어진 것들로 꽉 차 있다고 말한다. 그것은 이미지들, 즉 사물, 인식, 추억, 환상 같은 상투적인 것들이다. 이것을 들뢰즈는 클리셰cliché, 주어진 것들donné, 가능한 것들probabilité이라고 부른다. 한국어 번역본에서는 캔버스에 미리 주어져서 '판에 박힌 것'이라고 번역한다. 화가는 직관적으로 이들 가운데 어떤 것이

장애물이고 어떤 것이 조력자인지 안다. 그 선택에 의해 작가의 스타일이 결정된다. 클리셰는 관습적으로 주어진 것, 나에게 비가시적으로 주어진 것을 가리킨다. 들뢰즈는 이것을 현실태나 잠재태와 구분 지어서 가능태probability라고 부른다. 잠재태는 현실태를 대체하는 생성을 가리키는 데 반해, 가능태는 반드시 현실태에 기반해야 한다. 말하자면 가능태는 현실태에 미리 주어져 있어야 한다. 그래서 가능태는 클리셰와 동의어가 된다.

들뢰즈는 붓을 들기도 전에 캔버스를 꽉 메우고 있는 것들을 히드라에 비유했다. 히드라는 머리가 9개인 신화 속 뱀의 이름이다. 히드라의 머리는 베어도 다시 생겨난다. 캔버스에 가득 찬 클리셰는 아무리 없애도 뿌리 뽑기 어렵다. 남들과 다른 개성을 갖고 싶어서 성형을 하고 옷을 입었는데, 어느새 길거리에는 나 같은 사람들로 가득 차 있다. 남들도 나와 똑같은 생각을 했던 것이다. 히드라와의 전투는 그만큼 힘들다. 클리셰에서 벗어나기 힘든 이유는 클리셰를 거부하는 태도조차 이미 클리셰일 수 있기 때문이다.

사진은 대표적 클리셰다. 아무리 구상적 재현을 벗어난

사진이라도 '보여진 것'이라는 '주어진 것'에 기초한다는 한계를 벗어날 수 없다. 들뢰즈는 명시적으로 사진을 좋아하지 않는다고 밝히고 있다. 그 이유는 『시네마』에서 영화를 다루는 관점을 보면 쉽게 이해할 수 있다. 그의 철학은 차이가 생성하는 흐름의 철학이다. 말하자면 흐르는 물 자체를 다루는 철학인데, 그것을 굳이 고정시켜 분석하는 것은 잘못됐다는 것이다. 사진의 대명제 가운데 하나인 '순간의 포착'이야말로 진실을 왜곡하는 대표적 접근이라는 것이다. '순간의 포착'은 흐름의 철학에서는 불가능할뿐더러 필요도 없기 때문이다. 들뢰즈는 눈 대 손, 추상 대 추상 표현 사이의 대립을 사진과 회화 사이로 연장한다. 이것은 궁극적으로는 베이컨을 추상과 추상 표현 사이에 위치시키려는 전략이다.

베이컨도 사진에 아무런 미학적 가치를 두지 않는다. 사진은 회화가 보여 주는 감각의 다양한 층위를 보여 주지 못한다. 일반적으로 화가들이 사진보다는 스케치를 선호하는 이유다. 감각의 논리는 표면과 심층에서 동시에 작동하는데, 사진은 표면의 층위만 고정시킨다는 것이다. 그런데

베이컨은 사진을 적극적으로 회화에 이용한다. 비난하면서도 이용하는 것, 들뢰즈는 이를 두고 '비겁한 포기'라고 부른다. 베이컨이 사진을 이용하는 이유는 사진의 예술적 가치가 아니라 사진의 물성 때문이라고 한다. 그는 X-레이 사진처럼 어떠한 미학적 가치도 주장하지 않는 사진을 좋아한다. 베이컨이 자주 그린 절규 장면의 사례를 보자. 그는 영화 「전함 포템킨」(1925)의 오데사의 계단 장면에 등장하는 여자로부터 절규하는 입을 가져왔다. 그는 사진이 재현한 현실에는 관심이 없고 오직 사진 속 대상이 가진 물성에 주목한다. 절규를 위해 그가 인용한 것은 여자의 얼굴이 아니라 입의 느낌이다. 사진 속의 입이 물성이다. 물성은 서사가 아니라 감각만 가지기 때문이다.

캔버스 앞에 선 화가의 경우를 생각해 보자. 이제 어떤 방법으로 그 클리셰를 지울 것인지가 관건이다. 화가의 임무는 캔버스 안으로 들어가는 것이 아니라, 그로부터 벗어나는 것이다. 들뢰즈는 클리셰와 싸울 때는 엄청난 속임수와 신중함이 필요하다고 말한다. 각각의 작품에서, 그리고 그리는 매 순간 화가는 클리셰와 싸운다. 들뢰즈는 회화 작

업이 클리셰와의 무시무시한 투쟁이라고 말한다. 이 투쟁의 역사에서 나타난 화가들의 전략과 전술이 회화의 역사가 된다.

베이컨의 방식은 솔로 긁어내거나 헝겊으로 지우는 것이다. 누가 봐도 빨간 드레스를 입은 여자라는 클리셰이지만, 단순히 긁어내고 지우기만 해도 새로운 이미지를 만들어낼 수 있다는 것이다. 이를 통해 형상은 캔버스에 우연적 사건을 도입한다. 다만 우연에 완전히 맡겨 버리면 추상표현주의의 액션 페인팅으로 흐를 수밖에 없다는 것이 베이컨의 생각이다. 그는 이미 인식되거나 알려진 가능성들과는 다른 사용 가능성utility을 제시해야 한다고 생각했다. 회화가 추상으로 끝나서는 안 되고 반드시 용도를 가져야 한다는 것이다. 추상표현주의는 가능한 모든 것을 우연에 맡기려 하지만, 베이컨의 회화는 반드시 의도적 손질을 거쳐야 한다.

캔버스를 차지하고 있는 판에 박힌 것에서 제대로 벗어나는 길은 회화사에 한 획을 긋는 것뿐이다. 들뢰즈는 세잔조차 직관적인 감각에 이르는 길에서 개념으로부터 완전히

벗어나지 못했다고 평가한다. 대상에 대한 주체의 지각에서 벗어나 객체적 본질을 그리려는 도약을 시도했지만, 인식을 벗어나 감각에 이르지는 못했다는 것이다. 세잔은 대상의 실체적 본질을 그리려고 했는데, 사실 그런 실체나 본질이 없다는 것이 들뢰즈의 입장이다. 거기에는 매 순간 변화하는 감각의 논리만 있을 뿐이다. 히드라의 머리는 처음부터 당연한 것이었는지도 모른다. 뺄셈의 미학은 결국 기존의 히드라를 벨 것이 아니라 다르게 묶어 내는 문제였던 것이다. 뺄셈은 극복의 방법이 아니라 공존의 기술이다. 문제는 더 나은 공존이다.

2. 뺄셈의 회화사

들뢰즈의 미학은 한마디로 '뺄셈의 미학'이다. 회화의 미학은 클리셰로 꽉 찬 캔버스나 스크린에서 무엇을 얼마나 어떻게 빼내는가에 달려 있다는 것이다. 들뢰즈는 『시네마』에서도 영화 미학은 뺄셈에 달려 있음을 보여 주었다. 스크린은 세상의 엄청나게 많은 이미지 가운데 감독이 걸

러 낸 이미지들만 보여 준다. 스크린screen이란 단어가 '걸러 내는 막'과 '보여 주는 막'의 의미를 동시에 갖는 데에서 유래한다. 들뢰즈는 그것이 인간의 뇌와 같은 작용을 한다고 보았다. 매 순간 우리의 오감을 통해 엄청난 정보가 들어오지만, 뇌는 우리에게 필요한 것들만 걸러 내어 이용한다. 회화의 캔버스도 영화의 스크린과 같은 역할을 한다.

1900년대 이전까지 회화는 기본적으로 캔버스에 형상을 채운다고 생각했다. 그 형상은 고유한 실체를 가지고 있으며 회화는 그것을 훼손하지 않고 재현하는 데 목적이 있었다. 낭만주의는 직관적으로 뺄셈의 미학을 알고 있었지만 재현의 미학에서 벗어나지는 못했다. 신고전주의는 강박적으로 채우기에 몰두했다. 그 강박성이 지금까지 굳건했던 재현의 미학이 흔들리고 있음을 반증하고 있었다.

인상주의부터는 뺄셈의 미학이 자리를 잡게 된다. 이제 꽉 찬 형상들을 캔버스로부터 어떻게 빼낼 것인가가 회화의 과제가 되었다. 추상주의는 대상의 본질을 이성적으로 압축하는 방식인 데 반해, 표현주의는 대상에 대한 감정을 감각적으로 압축한다. 추상표현주의는 칸딘스키의 작품에

서 유래한다. 그의 작품 형식은 추상적인데 내용은 표현적이라는 것이다. 추상은 이성적이고 지적인 작업이다. 치밀하게 계산해서 본질에 도달하려는 만큼 감정이 개입할 여지가 없다. 그 틈을 비집고 들어간 것이 추상표현주의다. 추상표현주의는 기존의 모든 것을 지우고 각각 행위, 색, 선만 남긴 것들이다. 추상표현주의의 액션 페인팅은 극도의 우연성을 도입해서 기존의 서사나 형식을 지우는 방식이다. 색면추상은 전통 회화 모든 것을 색 자체로 압축한다. 색의 물성에 집중하면서 회화 자체를 색 덩어리로 만든다. 추상표현주의는 자신의 감정을 '뺄셈의 미학'으로 극단화시킨 시도다. 추상표현주의에서 작가의 개입을 최소화하고 형태를 최소화한 것이 미니멀리즘이다. 뺄셈의 성좌가 극단에 도달한 것이 단색화나 미니멀리즘이다. 말레비치는 캔버스 자체를 검은색으로 제거했다. 개념미술은 텍스트를 동원해 이미지를 지웠다. 이에 대한 반동으로 워홀 Andy Warhol은 회화의 도구와 기법을 제거하는 방법으로 이미지를 변조시켰다.

베이컨이 뺄셈의 미학을 실천하는 방식은 독특하다. 뺄

셈의 미학만 보자면 형상을 지우고 뭉개는 방식이지만, 그의 캔버스에는 다른 어떤 화가들보다 분명하게 구상의 흔적이 남아 있다. '닮게 그리되 닮지 않게 그려라'는 그의 테제가 말하는 바이다. 형상의 흔적이 남아 있는 만큼 형상은 충분히 허물어져 있다. 들뢰즈는 베이컨의 방법을 '눈과 손의 변증법'이라고 부른다. 온통 눈의 결과물로 꽉 차 있던 캔버스를 손을 사용해 빼내는 방식이다. 이를 통해 손이 느낄 수 있도록 눈에 정착한 것이 베이컨의 회화다. 추상주의가 눈을 이용해 외부 세계를 점점 작게 만들어 정지한 형태로 그린 것이라면, 추상표현주의는 손을 이용해 외부 세계를 끝없이 폭발하는 운동으로 그렸다. 베이컨은 추상주의의 정지와 추상표현주의의 운동을 정합시킨 것이다. 베이컨의 회화는 정지한 상태에서 격렬하게 운동하는 변증법이다. 그의 그림이 긴장, 경련, 히스테리로 호명되는 이유다.

현대 회화의 흐름은 크게 추상주의와 추상표현주의로 귀착한다. 전자가 이성적 눈을 위한 회화라면 후자는 감각적 손을 위한 회화다. 추상주의가 주어진 것들의 결정체를 찾아 이성적 정지 지점에 도달한다면, 추상표현주의는 주

어진 것들을 완전히 덮어서 지우면서 캔버스에 운동의 폭발을 가져온다. 그리는 과정에 주목해서 액션 페인팅이라고 부르든, 재료의 물성에 주목해서 색면추상이라고 부르든, 선적인 서정에 주목해서 서정표현주의 또는 앵포르멜 informel이라고 부르든 마찬가지다. 추상과 추상 표현 사이에서 베이컨은 제3의 길을 찾는데 그것이 바로 정중동의 방법이다. 추상의 정지도 아니고 추상 표현 운동의 폭발도 아닌 '정지한 상태의 운동'이 가져온 경련과 히스테리가 바로 그것이다. 겉으로 보기에는 정지해 있지만, 그 안에서는 엄청난 운동이 벌어지는 형상이다. 베이컨의 그림 가운데 줄 위에 서 있는 자전거를 보라. 가장 격렬한 운동은 서 있는 운동, 즉 정중동이다. 들뢰즈는 자리를 떠나지 않고 멀리 가는 것이 진정한 여행이라고 한다. 선불교의 면벽수행처럼 몸을 고정시킨 채 극단적인 정신의 여행을 떠나는 것이다. 베이컨의 모든 형상은 그런 정중동의 여행을 그리고 있다. 그 격렬함 때문에 신체의 피부가 흘러내리고, 뼈가 뒤틀리고, 피가 번지는 것이다.

3. 추상 대 추상 표현

추상주의가 태동한 것은 제1차 세계대전과 제2차 세계대전 사이다. 보링거Robert wilhelm Worringer의 지적에 따라, 그 불안한 시기는 '감정 이입'의 현실 재현이 아니라, 현실을 부정하고 넘어서려는 '추상'이 그려냈다. 양차 세계대전 사이에 태동한 추상주의에 더해, 전쟁이 끝나면서 미국의 정치 문화적 필요에 의해 '추상표현주의'가 탄생한다. 추상표현주의는 칸딘스키의 작품을 본 어느 비평가가 '형식은 추상인데, 내용은 표현적'이라고 한 데에서 유래했다. 추상표현주의는 넓게 보면 폴록Jackson Pollock과 드 쿠닝Willem de Kooning의 액션 페인팅, 뉴먼과 로스코의 색면추상, 프랑스의 서정 추상, 뒤비페Jean Philippe arthur Dubuffet의 앵포르멜 등의 개념을 포함한다. 추상표현주의의 이론을 정립한 그린버그Clement Greenberg에 따르면 그 특징은 평면성, 이젤 탈출, 대형화로 대표된다. 들뢰즈는 추상주의와 추상표현주의의 대립 관계를 눈과 손의 대립으로 본다. 전통 회화로부터 벗어나려는 뺄셈의 미학은 말 그대로 '추상abstract(빼다)'을 의미한다.

제2차 세계대전이 끝나면서 추상주의는 추상표현주의로 흘러갔다. 그것은 물감을 최대로 퍼붓거나 최소한 건조하게 만드는 것이었다. 추상주의가 대상을 약호화, 부호화하는 방식이라면, 추상표현주의는 대상을 색과 선으로 변형시키는 작업이다. 추상표현주의는 고요한 심연에 혼돈을 도입해서 폭발시킨 작업이다. 이어지는 우연성의 운동은 끝없는 이어달리기처럼 멈추지 않는다.

들뢰즈는 추상주의를 눈과 이성을 통한 정지와 죽음의 방법이라고 비판한다. 추상표현주의가 질서에서 혼돈을 복원하는 작업이라면 추상은 반대로 혼돈에 질서를 주입하는 금욕적인 방법이라는 것이다. 추상주의는 세상을 하나의 코드로 축소시킨다. 건물 전체를 벽돌이라는 하나의 모듈로 환원시키는 것이다. 그 코드를 알면 건물 전체를 한순간에 해체할 수도 있고 세울 수도 있다. 세상의 모든 사물을 사각형으로 환원시키는 몬드리안Piet Mondrian이 대표적이다.

추상표현주의는 폴록의 그림과 그린버그의 이론을 앞세워 미국적 회화로 등장했다. 제2차 세계대전의 승리로 정

치와 경제 분야에서 전 세계의 선두로 나선 미국은 문화적 열등감을 상쇄시킬 필요가 있었다. CIA와 국무부는 미국을 세계 미술의 중심지로 만들려는 의도를 노골적으로 드러냈다. 그린버그의 주요 개념은 '평면성'이다. 회화는 3차원의 환상을 만드는 것이 아니라 2차원의 평면을 그려야 한다는 것이다. 평면을 통해 형태나 색의 아름다움을 드러내는 것이 회화의 목적이 되어야 하며, 형상보다는 색이나 선이 전면에 나서야 한다. 평면성이 강조되면서 캔버스는 이젤을 벗어나 바닥을 차지했고, 그 결과 캔버스의 대형화가 나타났다. 색이나 선의 물성을 강조하려면 크기가 중요해졌다. 그 흐름은 다음과 같다.

첫째, 액션 페인팅은 우연성에 모든 것을 기대는 회화를 가리킨다. 붓으로 그리기보다는 물감을 줄줄 흘리거나 흩뿌리는 것을 한 비평가가 액션 페인팅으로 불렀다. 공중에 매단 페인트 통에서 흘러내리는 페인트를 캔버스에 꽉 채우는 폴록을 떠올려 보자. 그에게는 결과보다 과정이 중요하다. 가능한 자의적이지 않게 페인트를 흩뿌리는 액션이 회화의 결과보다 더 중요하다. 행위 자체가 페인팅인 것이

다. 이를 통해 추상표현주의는 화가 자기도 모르는 감정을 드러내길 기대한다. 액션 페인팅은 '전면화all of painting'로 불리기도 한다. 화면 전체를 물감으로 빈틈없이 채운다는 의미다. 동시에 화면은 '자기도 모르는 감정'으로 꽉 차기를 바라는 것이다. 라이만Robert Ryman은 물에 섞이지 않는 기름을 이용해 유동적인 색감을 표현한다. 루이스Morris Louis는 캔버스에 물감을 부어서 흔드는 방법으로 작업한다.

둘째, 색면추상은 화면에 색의 감정만 남기고 모든 것을 제거하는 것이다. 색면을 추상함으로써 감정을 표현하고자 한다. 오직 물감이 가진 색의 물성을 이용해서 정서를 발명하려는 시도다. 로스코의 경우 색의 물성이 관객을 압도한다. 색면추상의 방법론은 미니멀리즘으로 이어진다. 안드레Carl Andre의 단순한 나무 조각이나 벽돌들도 오직 그 물성으로만 감성을 자극한다. 물체의 색에서 출발해 그 색조차 제거된 사물 자체로 이어진 것이다.

셋째, 서정추상은 유럽의 앵포르멜로 대표된다. 미쇼Henri Michaux의 서정추상은 색이 아니라 선을 통해 자신의 서정성을 표현한다. 짧은 선으로 인간의 군상을 그린 이응노의 그

림도 서정추상이다. 그의 춤추는 군상 가운데 하나는 5·18 민주화운동을 그렸다고 한다. 역사적 비극 가운데서도 민주화의 희망과 노래를 서정으로 추상한 것이다. 추상표현주의는 개인적 서정뿐 아니라 역사적, 집단적, 자연적 서정까지 아우른다.

미술사에서 1960년대는 제3의 길을 모색하는 시기다. 세계대전 시기를 지배한 추상과 추상 표현을 대체하려는 움직임이 나타났다. 전후 급속한 경제 호황에 힘입어 소비 자본주의가 꽃을 피웠다. 현실이 안정되자 예술도 추상보다는 현실로 눈을 돌렸다. 보링거의 공식이 추상에서 감정 이입으로 옮겨간 것이다. 1960년대 초 팝아트조차 '신사실주의'라는 이름으로 유통된 이유다. 이 시기를 대표하는 작가는 단연코 워홀이다. 그러니까 우리는 추상과 추상 표현 사이에서 제3의 길을 모색한 대표적 화가로 워홀과 베이컨을 들 수 있을 것이다. 워홀이 '자본주의 미학'이라는 거시적 방법으로 제3의 길을 개척했다면, 베이컨은 미시적인 '감각의 논리'를 통해 자신의 길을 찾았다.

이전의 경향을 벗어나려는 문제의식을 제외하면 두 사

람은 아무런 공통점도 없다. 워홀은 시대적 단절에 주목해 자본주의 미학을 선보였다. 작품의 내용도 자본주의이고, 그 형식도 자본주의적이다. 시장에서 대량 유통되는 상품을 미술관으로 옮기면서 자본주의 자체를 겨냥하고 있다. 이에 반해 베이컨은 시대적 연속에 기초한다. 세계대전의 비참한 기억은 자본주의에서 낯설고 끈질긴 방식으로 살아 있다고 믿는다. 베이컨의 그림이 보이는 차갑고 냉정한 정서가 그것이다. 워홀의 이미지가 돈만 된다면 과거 따위 연연하지 않는 장사꾼이라면, 베이컨의 이미지는 자신이 과거에서 벗어나지 못할 것을 잘 알고 있는 우울한 지식인이다. 그래서 워홀이 추상적 전통 자체를 일소한 데 비해, 베이컨은 그 전통 사이에 아슬아슬하게 자리 잡는다. 워홀은 자본의 논리를 찾아 바깥을 어슬렁거리고, 베이컨은 감각의 논리를 고민하며 속으로 파고든다. 두 사람의 방법론은 독자적 길을 모색하는 작가들에 의해 지금도 변주되고 있다.

7장
디아그람

1. 그래프

베이컨은 완성된 구상적 형상을 솔, 스펀지, 헝겊을 이용해 지워 나가거나 물감을 뿌려서 혼돈을 도입한다. 그렇게 긋고 뿌려서 생겨난 우연적인 결과를 베이컨은 '그래프graph'라고 불렀다. 베이컨은 구상 위에 그은 그래프들을 이용해 구상적 재현을 해방시킨다. 들뢰즈 식으로 말하면, 현실성의 층위에 잠재성을 도입하는 것이다. 들뢰즈는 베이컨의 그래프라는 개념에 착안하여 여기에 자신의 '디아그람diagramme' 개념을 대입시킨다.

디아그람은 우리말로 도표나 도해로 번역된다. 현상들의 정보를 정리한 그래픽을 가리킨다. 디아그람은 다양한 현실을 단순화시킨 도표일 수도 있지만, 역으로 유동적인 현실을 반영하는 입체적 도형이기도 하다. 후자를 가리키는 들뢰즈의 디아그람은 푸코로부터 빌려 온 개념이다. 푸코는 현대라는 시스템이 작동하는 방식을 팬옵티콘panopticon이라는 18세기 감옥으로 규정한 바 있다. 푸코는 팬옵티콘 개념을 감옥뿐만 아니라 그것의 제도나 작동 방식을 포함하는 개념으로 사용하고 있다. 『감시와 처벌』(1975)에서 팬옵티콘으로 제시된 감옥, 학교, 병영, 병원의 설계도와 그 속에서 강요된 교본이나 자세, 동작 전체를 디아그람이라고 불렀다.

디아그람은 들뢰즈가 클리셰를 벗어나는 베이컨의 전략을 총체적으로 가리키는 개념이다. 미시적으로는, 베이컨이 입의 모양을 길게 늘어뜨리거나 머리의 한 부분을 솔, 비, 헝겊, 스펀지로 문질러서 만든 결과이다. 거시적으로는, 회화가 보여 주는 세계 전체의 생명운동이다. 우주는 차이와 반복이라는 떨림의 방식으로 운동한다. 모든 생명

은 내부로부터 떨고 있다. 그 떨림이 멈추는 순간 죽음이다. 크고 작은 생명의 운동을 들뢰즈는 디아그람이라고 부르며, 베이컨의 회화 속에서는 그 생명의 떨림을 리듬으로 규정한다. 한국어 번역본에는 디아그람을 '돌발 흔적'이라고 번역되어 있다. 디아그람이 차이와 반복에 의해 매번 '돌발적으로 생겨났다 사라지는 리듬'으로 이루어져 있다는 의미에서 틀린 번역은 아닐 수 있다. 그렇지만 들뢰즈가 『감각의 논리』를 '신체적인 것'과 '잠재적인 것'의 맥락에서 이어 가고 있다는 사실에 따라 여기서는 '디아그람'으로 음차하여 사용한다. 디아그람은 단순히 회화적 테크닉이 아니라 그 전체가 감각 덩어리라는 것이다.

디아그람은 리듬이라는 무수한 경우의 선들로 켜켜이 쌓여 있는 덩어리다. 디아그람 속의 종적이고 횡적인 네트워크의 우발성에 의해 어떤 형상이 현실화한다. 물론 디아그람의 네트워크를 선적인 것으로 이해할 필요는 없다. 디아그람 자체가 하나의 리듬이기 때문이다. 베이컨의 회화는 그 자체로 매 순간 다른 리듬을 가질 수 있는 것이다. 회화 속에서 디아그람은 비자발적이고 비재현적인 선들, 지점

들, 흔적들, 얼룩들로 나타난다. 이 요소들이 베이컨의 회화를 닮은 듯 닮지 않게 만든다. 이것은 감각의 논리를 환기시키고 사실관계를 도입한다. 베이컨의 그래프는 잠재화하려는 회화적 테크닉을 강조한 용어인 데 반해, 들뢰즈의 디아그람은 그 테크닉이 지향하는 존재론적 층위를 가리키는 개념이다. 디아그람은 구상을 형상화하고, 현실성을 잠재화하는 그래프를 통해 도달한 기관 없는 신체라고 할 수 있다.

들뢰즈는 화가들마다 디아그람을 도입하는 방법이 다르다고 말한다. 이것은 화가들마다 클리셰를 지우는 방식이 다르고 뺄셈의 미학을 실천하는 전략이 다르기 때문이다. 그 전략이 주요해지면서 회화의 역사는 자기 식으로 해석된다. 그러므로 미술사는 클리셰를 제거하는 방법의 역사이자, 뺄셈의 방법을 변화한 기록이다. 고흐는 어떻게 클리셰를 제거했으며, 베이컨은 어떻게 제거했는가를 살피는 것이 중요하다. 들뢰즈는 어떤 화가가 자신만의 디아그람을 직면하는 순간은 그림을 통해 알 수 있다고 말한다. 고흐의 경우에는 파리에서 아를Arles로 이주한 1888년이다. 여

기서 고흐는 「해바라기」로 대표되는 그만의 짧은 붓 터치를 발명해 낸다. 이것이 바로 고흐의 디아그람이다. 실제로 아를 시대 이전과 이후의 그림은 같은 화가가 그린 것이라고 믿기 힘들 정도로 다르다. 이런 의미에서 화가 자신에게 디아그람은 일종의 혼돈이며 대재난이다. 새로운 감각적 영역을 열어젖히기 때문이다. 옐름슬레우Louis Hjelmslev의 기호론에 따르면 기호는 내용과 표현, 실체와 형식의 조합으로 파악된다. 이것을 「별이 빛나는 밤」(1889)에 적용해 보면, 마을의 밤 풍경이 표현이라면 그 위를 흐르는 우주적 시간이 내용이다. 표현의 실체는 짧은 붓질이고, 표현의 형식은 표현주의다. 내용의 실체는 우주이고 내용의 형식은 별이 빛나는 밤이다. 고흐의 디아그람은 짧은 붓질로 표현하는 우주인 것이다. 이 디아그람이 땅을 흔들고, 나무들을 비틀어 흔들고, 하늘을 꿈틀거리게 만든다.

잠재적인 것이 거시적인 개념이라면, 디아그람은 개별적 경우를 가리킨다. 어떤 벽돌은 지금 집을 지탱하는 구조물로 현실화되어 있지만, 그 벽돌의 디아그람에는 못을 박는 망치나 화분 받침대 등이 있다는 점이다. 이에 반해 잠재적

인 것은 보다 추상적인 개념이다. 예술 작품에 대한 최대의 찬사는 그것이 디아그람의 지위를 차지하는 것이다. 볼 때마다 다르게 느껴지는 작품, 그 앞에서 보는 위치만 바꿔도 다른 감각을 부여하는 작품이야말로 모든 작품의 꿈일 것이다. 이때의 작품은 어떤 유동적인 디아그람이다. 꿀렁꿀렁 매번 달라지는 감각의 덩어리 같은 것이다. 이것이 들뢰즈의 예술 이론 또는 감각의 논리다.

2. 유사적 디아그람

'닮도록 그려라. 단, 닮지 않도록 하라'는 베이컨 회화의 원칙이다. 들뢰즈는 이것을 '유사적 디아그람'이라고 부른다. 비슷하긴 한데 디아그람을 도입했다는 것이다. 이 형용모순 속에 숨은 의미는 '우발적 유사성'에 있다. 베이컨의 초상화에서 유사적 디아그람을 가장 확실하게 확인할 수 있다. 닮은 얼굴을 손으로 지우고 뭉개서 '닮지 않은 듯 닮게 그리는 것'이다. 이 원칙을 세분하여 살펴보자. 첫째는 단순하게 닮아야 한다는 것이고, 둘째는 단순하지 않게 진

짜 닮도록 하라는 것이다. 이것은 유사성의 두 가지 양상을 보여 준다. 전자는 외형적으로 닮는 것이고, 후자는 외형적으로는 닮지 않았는데 감각적으로는 닮는 것이다. 이 미학적 닮음이 유사적 디아그램이다.

들뢰즈는 유사적 디아그램의 구체적 기법으로 대재난catastrophe을 도입하는 것이라고 말한다. 멀쩡한 형태를 과감하게 솔로 쓸어 내고 손으로 뭉개는 것이다. 대재난은 현실을 태풍에 붕괴된 것처럼 알아볼 수 없게 만든다. 원래 디아그램은 현실태를 파괴함으로써 잠재태를 도입하는 역할을 한다. 베이컨의 회화를 디아그램, 기관 없는 신체, 잠재적인 것이라는 이름으로 부르는 이유다.

퍼스Charles Sanders Peirce는 기호를 유사성에 따른 도상icon, 인과성에 따른 지표index, 관습에 따른 상징symbol으로 나누었다. 들뢰즈의 존재론인 '하나이자 여럿' 또는 '존재의 일의성'이라는 관점에서 보면, 세 가지 분류 기호는 사실 동일한 대상을 가리키는 서로 다른 이름에 불과하다. 특히 상징과 도상은 기호의 구조 동일성, 즉 재료는 다르지만 구조는 동일하다는 원리에 따라 하나로 간주될 수 있다. 상징은

도상을 포함하고 있으며, 도상도 닮음의 차원을 넘어 상징적 차원을 가진다. 들뢰즈는 이것을 '유사적 디아그람'이라고 부른다. 들뢰즈가 이 개념을 불러온 이유는 그것을 '일반적' 유사성과 구분하기 위해서이다. 이를 통해 들뢰즈는 진정한 유사성이 무엇인가를 되묻고 있다. 예를 들어, 들뢰즈는 도상에서 외적 닮음에 기초한 일차적 유사성과 감각적으로 관찰되는 이차적 유사성을 구분한다. 그는 일차적 유사성보다는 이차적 유사성, 즉 유사적 디아그람에 주목할 것을 요구한다.

들뢰즈는 사람들 머릿속에 사하라 사막을 도입하려고 한다. 텅 빈 사막으로부터 오늘날의 라스베이거스라는 도시가 탄생했을 것이다. '닮지 않게 닮아라'는 모토를 적용해 보면, 이 도시가 지금도 생성 변화하고 있음을 보여 주라는 것이다. 밤새 번쩍이는 조명과 화려한 분수는 이 도시가 어제의 모습과는 '닮지 않음'을 입증하려는 몸부림으로 볼 수 있을 것이다. 들뢰즈는 격자화된 도시를 '홈 패인 공간'이라 부르고, 사막이나 초원, 바다를 '매끄러운 공간'이라고 부른다. 오늘날 도시 이론을 주도하고 있는 이와사부로Sabu Kohso

는 『유체도시를 구축하라』에서 도시를 다양한 문화를 생산하면서 투쟁하는 형태로 운동하고 있는 것으로 본다. 말하자면 '유체도시'는 '닮은 도시를 닮지 않게 만드는' 구체적 방법인 것이다.

들뢰즈는 유사적 디아그람을 생성하는 세 가지 원리를 든다. 이것은 동시에 그 변수들을 통해 완성된 회화를 감상하는 방법이기도 하다. 유사적 디아그람의 세 가지 원리는 평면plans, 덩어리corps, 색couleur이다. 이 요소들의 구체적 작동 방식을 알아보자. 첫째, 유사적 디아그람을 생산하는 평면은 단순한 면이 아니라 생성하는 조각들에 가깝다. 세잔의 평면들은 결합을 통해 강한 깊이감을 부여한다. 반면에 베이컨의 평면은 표면에서 미끄러지는 방법을 택한다. 하나의 표면에서 이어지는 다른 표면이 '표피적 깊이감'을 만든다. 이것은 피카소와 브라크Georges Braque의 평면들과 비슷하다. 몇 개의 표면을 하나의 평면에 중첩시켜서 의미를 창출한다. 뉴먼의 수직적 평면들과 로스코의 수평적인 평면들이 여기에 해당한다. 세잔의 사과가 가진 평면은 그 속까지 단단하게 느껴진다. 감각조차 기하학적으로 형상화한

결과다. 베이컨의 평면들은 흐물흐물하게 흘러내린다. 베이컨은 표면을 따라서 흐르는 큐비즘과 서정추상을 이어받고 있다.

둘째, 유사적 디아그람으로서의 덩어리는 단순히 유기체를 변형하거나 해체하는 것으로는 부족하다. 일그러지는 변형 과정에서 발생하는 불균형을 통합해 내야 한다. 일그러뜨려 놓고도 뭔가 그럴듯해 보여야 한다. 이 과정에서 필수적인 것이 변조modulation다. 변조는 주형mold과 대비되는 개념이다. 주형이 대상을 고정된 사물로 찍어 내는 것이라면 변조는 대상의 지속적 변화를 창조해야 한다. 변조는 기본적으로 팽창과 수축이라는 이중적 움직임을 이용한다. 팽창은 수직적이거나 수평적인 신체가 전체적으로 연결되거나 융합되는 것이고, 수축은 그것들이 단절되거나 분리되는 것이다. 물론 수축이나 팽창은 화면 전체의 구도와 배치를 통해 판단한다.

셋째, 회화에서 변조를 결정하는 주요 요인은 색이다. 색의 명암이나 밝기보다는 색채의 배치를 통해 화면에 리듬을 생산하는 것이다. 세잔의 색채는 기하학을 보조하는 역

할에 그친다. 그에게 중요한 것은 원뿔이나 원기둥이다. 색은 그것들을 둘러싸는 것에서 그친다. 베이컨은 색채를 이용해 수직적인 축을 따라 흘러내리는 살을 그린다. 기하학적 뼈대조차 없는 색채의 흘러내림이다.

3. 기하학의 감각화와 감각의 지속화

현대 회화사 전체가 탈재현의 전통에 있었다고 해도, 그 극단에 도달한 것은 '추상주의'와 '추상표현주의'일 것이다. 들뢰즈는 '대재난'이라는 용어를 통해 둘 사이에서 미세한 구분을 짓고 있다. 추상표현주의는 구상 전체를 와해시키는 대재난을 도입한다. 화면 전체를 뒤엎은 폴록의 전면화가 여기에 해당한다. 어디에서도 형상을 찾을 수 없다. 그런데 추상주의에는 대재난이 없다. 비록 사물이 사각형이나 삼각형으로 축소되었다 하더라도 형상은 살아 있다. 추상주의와 추상표현주의의 이런 차이는 어디에서 온 것일까? 들뢰즈는 그 이유를 눈과 손에서 찾고 있다. 추상주의가 시각적으로 깔끔하게 정돈된 데 반해, 추상표현주의는

손이라는 우연성을 도입해 시각적 '대재난'을 도입하고 있다는 것이다.

그렇다면 베이컨의 회화는 어느 편에 가까운 것일까? 물론 감각적 '대재난'을 공유하고 있는 추상표현주의에 가깝지만 추상표현주의로 분류하지 않는다. 추상과 추상 표현 사이에서 베이컨이 찾은 것은 제3의 길이다. 기호들로 축소된 추상주의의 메마른 기하학에 감각을 도입하는 동시에, 추상표현주의의 감각을 지속시키는 방법을 찾은 것이다.

들뢰즈는 유사적 디아그람의 구체적 방법으로 '기하학의 감각화'와 '감각의 지속화'를 든다. 추상주의와 추상표현주의 사이에서 각각의 한계를 베이컨 식으로 극복한 방법이다. 추상주의는 기하학적 코드화에 기초한다. 예를 들어 몬드리안은 네모만 계속 그리면서도 일정한 형상을 제시한다. 크고 작은 네모의 중첩이 어떤 느낌을 갖도록 하는 방식이다. 이것이 기하학의 감각화다. 추상표현주의는 대재난으로 인해 현실 이미지를 찾아볼 수 없는 것이 문제다. 뉴먼의 단색화들을 보라. 처음부터 감각은 극단으로 치달

고 다음은 없다. 처음의 감각을 지속시키는 것이 관건이다. 베이컨에게 주어진 소명은 메마른 기하학과 범람하는 감각학으로 현실 이미지를 구해 내는 것이다. 들뢰즈는 그 방법으로 기하학의 감각화와 감각의 지속화를 제시하고 있는 것이다. 이 두 계열이 끊임없이 반복하는 미학적 유사함이 바로 유사적 디아그람이다.

디아그람의 이중 운동, 즉 '기하학[추상]의 감각화와 감각[추상 표현]의 지속화'를 가능하게 하는 것은 어떤 규범이 아니라 용법usage에 따를 뿐이다. 회화에는 기하학을 사용하는 여러 가지 용법이 있다. 그 가운데 하나가 '손가락 부호digital'다. 추상주의가 여기에 해당한다. 이 부호들이 회화의 코드를 만들고, 그 회화 속에서 다른 코드가 생겨난다. 추상주의의 각이나 호, 타원 등이 여기에 해당한다. 추상주의가 부호적 손가락에 의한 것이라면, 추상표현주의는 감각적 손과 관련한다. 미술사도 부호적 손가락과 감각적 손의 계보를 따른다. 눈과 손의 대립이 부호적 손가락과 감각적 손의 대립으로 연장한다. 손가락으로 숫자를 세는 행위는 눈을 위한 동작일 뿐 손을 위한 감각은 아니다. 그것은 추

상주의와 추상표현주의에서 두드러지게 나타난다. 추상주의는 기하학의 부호에 기초한 수학적인 것이고, 추상표현주의는 감각의 기호에 기초한 역학적인 것이다. 추상주의는 철저하게 코드와 프로그램을 따른다. 예를 들어 집을 지을 때 벽돌이라는 코드는 설계도라는 프로그램을 가능하게 만든다. 반면에 추상표현주의의 감각적 손은 매번 달라지는 생성을 포착하기 위한 도구다. 손으로 쥘 때마다 모양이 달라지는 물풍선 같은 것이다. 관측할 때마다 달라지는 현실을 반영하는 지도 제작법이 여기에 해당한다.

들뢰즈는 베이컨의 유사적 디아그람의 선구자를 세잔으로 꼽는다. 세잔의 회화에서 '기하학의 감각화'와 '감각의 지속화'를 동시에 발견할 수 있다는 것이다. 세잔은 일찍이 자연의 모든 사물을 원기둥, 원뿔, 구로 환원할 수 있다고 밝혔다. 세잔의 기하학이 추상주의와 다른 점은 부피와 관련된 것이다. 드럼통을 만드는 양철공을 생각해 보자. 드럼통도 원기둥이고 양철공의 몸통도 원기둥이다. 추상주의가 원이나 사각형의 부호들을 사용한다면, 세잔은 입체적 부호들을 동원해 감각적 유사성을 확보한다.

회화에 도입된 무질서와 대재난은 전통적 클리셰에 대한 투쟁 과정에서 비롯되었다. 추상주의의 '고집스러운 기하학'이나 추상표현주의의 대혼란도 일종의 통과 의례였다. 이로부터 들뢰즈는 '분리와 결합'이라는 디아그람의 이중 운동을 도출한다. 기하학의 뼈대와 색채의 감각이 동시에 필요하다는 것이다. 감각만으로는 지속성도 없고 혼란스럽기만 하다. 세잔이 인상주의를 비판한 이유다. 그래서 들뢰즈는 기하학을 감각적인 것으로 만들고, 감각을 지속시키는 작업을 요청한다. 감각의 지속화는 세잔이 인상주의를 이용해 단단하고 지속적인 것을 만들고 싶다고 말한 그것이다.

그러나 들뢰즈는 세잔의 감각적 유사성은 여전히 기하학에 기초하고 있다고 비판한다. 세잔의 원기둥, 원뿔, 구는 사물을 추상화시킨 부호들에 불과하다는 것이다. 세잔의 정물화에서 발견되는 기울어진 탁자나 쏟아질 것 같은 사과는 그가 현실성을 희생시키면서 기하학에 의지한다는 비난을 불러왔다. 그것은 사물의 본질에 대한 세잔의 보수적 신념을 보여 준다. 이에 반해 베이컨은 감각적 유사성

속에서 현실적 생산성을 옹호하고 있다. 닮지 않은 것 같지만 분명 닮은 모습이다. 베이컨은 세잔이 추구했던 기하학의 감각화에 그치지 않고 감각의 지속화를 유지하고 있다. 베이컨 회화는 실체의 본질이 아니라 생성하는 운동을 그린다. 실체나 본질이 아니라 매 순간 달라지는 감각을 담고 있다. 베이컨의 '닮지 않게 닮은 그림'은 기하학적으로 닮은 것이 아니라, 감각적으로 닮은 것을 추구한다. 기하학의 감각화와 감각의 지속화는 유사적 디아그람을 추구하는 베이컨의 구체적 전략이다.

8장
정지의 변증법

1. 이집트 : 그리스 = 햅틱 : 옵틱

『감각의 논리』 14장의 제목은 '모든 화가는 각자의 방식대로 회화를 요약한다'이다. 회화의 역사는 자신의 디아그람을 확보한 화가들의 역사라는 말이다. 벤야민Walter Benjamin 식으로 말하면 회화의 성좌constellation를 바꾼 사람들의 역사다. 성좌는 서로 무관하게 멀리 떨어져 있는 별들을 마치 서로 필연적인 관계가 있는 것처럼 보도록 만든 구조적 배치를 가리킨다. 회화의 역사도 이전의 성좌를 전복하면서 자신만의 성좌를 그리는 사람들의 역사인 것이다. 들뢰즈

는 이 장에서 대표적인 미학 이론가들인 리글Alois Riegl, 보링
거, 뵐플린 등의 이론을 동원해 이집트에서 그리스, 비잔틴
에 이르는 예술 의지를 비교함으로써 베이컨의 미학적 뿌
리를 역사적으로 규명하고 있다. 앞서 '뺄셈의 회화사'가 인
상주의 이후 현대 회화사를 다루었다면, 이 장에서는 고전
회화사를 다룬다.

리글은 회화의 역사가 서로 다른 예술 의지kunstwollen의 역
사라고 말한다. 예를 들어 이집트 미술과 그리스 미술은 같
은 기준으로 비교할 수 없다는 점이다. 이집트의 예술 의지
는 부활한 영혼이 자신의 육체를 알아볼 수 있도록 하는 것
이 중요했지만, 그리스의 예술 의지는 아름다움의 이데아
에 도달하는 것이 목적이었다. 리글은 예술 의지에 따라 햅
틱haptic과 옵틱optic의 감각이 미술사를 반복해서 주도해 왔
다고 말한다. 옵틱이 눈에 호소하는 감각이라면 햅틱은 '손
으로 만지는 듯이 보는 눈'의 감각이다. 추상주의가 눈의
미학이라면 추상표현주의는 손의 미학이다. 베이컨의 회
화는 이집트의 감각을 선호한다.

햅틱과 옵틱에 따라 이집트 미술과 그리스 미술을 구분

해 보자. 먼저 이집트의 부조는 대표적인 햅틱이다. 부조 가까이 붙어서 만지듯이 훑어보아야 제대로 감상할 수 있다. 근접 시야가 필요한 것이다. 다음으로 그리스 조각은 일정하게 떨어져 전체를 감상할 수도 있고, 가까이 붙어서 훑어볼 수도 있다. 그래서 그리스 미술은 햅틱과 옵틱이 적절하게 결합된 정상 시야가 필요하다.

이집트 미술의 부조는 평면과 선, 본질의 기하학이다. 들뢰즈는 이 기하학을 감각적 피라미드에 비유한다. 멋없는 육면체의 관을 입체적 오면체인 피라미드가 덮어 버렸다고 표현한다. 이것은 유사적 디아그람 전략 가운데 기하학의 감각화에 해당한다. 이에 더해 이집트의 부조에서는 인간뿐만 아니라 동물이나 식물, 꽃, 스핑크스조차 감각을 부여받아 신비한 본질로 상승한다. 유사적 디아그람에서 말하는 감각의 기하학화다. 이런 이집트의 미학은 곧장 베이컨에게 적용된다. 베이컨의 그림에서 볼 수 있는 형태와 배경의 인접성, 간결한 기하학적 통합은 이집트 미학에 그 뿌리를 두고 있다. 베이컨은 조각에 매혹되었지만 조각을 시도하지는 않았다. 이집트 부조에서 발견한 미학을 회화에 적

용할 방법을 발견한 것이다. 이집트 부조를 형상-윤곽-아플라라는 회화적 세 요소로 재조합한 것이 베이컨이다.

서양 미술사에서 '고전'이라는 이름은 그리스를 가리킨다. 모든 미술 사조는 그리스 미술에 대립하거나 계승한 것으로 볼 수 있을 것이다. 그리스 미술은 이집트의 피라미드 껍질을 뜯어내어 그 속에 보관한 육면체인 관을 가시화했다. 감각적 사각뿔을 해체해서 그 속에 숨어 있던 이성적 육각형을 드러냈다는 것이다. 들뢰즈는 이집트의 피라미드와 그리스의 육면체 관의 비유를 계속 사용한다. 이것은 햅틱 대 옵틱, 감각 대 이성의 비유다. 그리스 미술이 이집트 미술을 극복하고 미술의 본질을 찾아냈다는 이야기이기도 하다. 그리스 미술은 그 중심에 인간을 위치시킨다. 그리스 미술은 인간중심적이고 유기체적인 재현 욕망으로 인해 옵틱을 지향했다. 햅틱이 옵틱에 종속되면서 촉각적 공간들이 광학적으로 변했다. 인간중심주의가 광학적 시점과 연결되면서 현상세계가 곧 본질의 현시라고 믿게 된 것이다. 그리스 미술에 구현된 현상세계는 인간이라는 본질을 중심에 둔다. 그리스가 신을 포함한 세계 전체를 인간의

형상으로 조각한 이유다.

2. 비잔틴:고딕 = 눈:손

들뢰즈는 서양 회화의 전개를 구분 짓는 이정표 가운데 하나가 기독교주의라고 말한다. 기독교주의는 신의 숭고함을 표현하기 위해 신성을 육화하면서 십자가에서 희생하고 부활한다. 들뢰즈는 이 과정에서 본래 의도를 배반하는 우연적 결과가 발생했다고 말한다. 십자가가 상징하는 신성을 그리는 과정에서 오히려 십자가 나무의 질감이나 예수가 입은 옷의 구김을 더 부각하게 된 것이다. 기독교주의의 역사는 그 내부에서 이교도주의의 역사를 동반했다. 이것은 미술의 역사와 크게 다르지 않다. 미술도 정신적인 것에서 감각적인 것으로 움직여 왔다. 적어도 18세기 이전까지 서양 회화사 전체가 신의 복음을 전하기 위해 복무했지만, 오늘날에는 그 흔적조차 찾아보기 힘들다. 현대 회화는 인간 자신조차 본질이 아니라 우연적 결과물이라는 사실을 자각하는 과정이었다. 들뢰즈는 이미 렘브란트와 네덜

란드 회화에서 그런 본질essence과 우연적 형태forme의 지위가 전도되었다고 말한다. 이들은 신의 형상보다는 그를 둘러싼 빛의 리듬에 관심이 있었다. 렘브란트의 빛은 영원과 본질의 반대 방향을 비추고 있다. 그 빛은 불안하게 흔들릴 뿐이다.

그리스 미술로부터 벗어나려는 흐름은 크게 비잔틴 미술과 고딕 미술로 나뉜다. 들뢰즈는 이 흐름을 변증법적으로 설명하고 있다. 비잔틴과 고딕은 그리스 미술로부터 탈출하면서 그리스 미술이 대립했던 이집트 미술을 창조적으로 계승하고 있다는 것이다. 비잔틴 미술과 고딕 미술을 다룰 때는 어떻게 그리스 미술을 계승하고 극복했는지를 관찰하는 동시에, 반드시 이집트 미술의 영향을 잊지 말아야 한다.

비잔틴 미술이 그리스를 전복하는 방식은 화려한 모자이크를 중첩시켜서 형태와 배경의 시작과 끝을 식별 불가능하도록 만드는 것이다. 어디에도 촉각이라고 할 만한 것들은 찾아볼 수 없고, 윤곽마저도 사라진다. 동로마 제국의 미술을 대표하는 것은 화려한 타일을 벽에 장식한 비잔

틴 모자이크 회화다. 회화이긴 한데 붓 대신 도자기 파편으로 그린 것이다. 처음에는 부조로 만들다가 조각을 만들기도 하고, 결국은 회화도 조각도 아닌 옵틱, 즉 순수 광학주의에 도달한다. 비잔틴의 눈 중심적 광학주의는 현대미술의 옵아트Op Art로 이어진다. 비잔틴 미술은 순수한 광학적 유희에 종속된다. 일체의 촉각적인 근거는 폐기되고 윤곽선마저도 경계를 표시하는 것이 아니라 그것을 흐리는 그림자와 빛 속으로 흡수된다. 들뢰즈는 이것을 검은 플라주plage와 하얀 표면surface이라고 부른다. 플라주는 태양 표면을 관찰했을 때 흑점 위쪽으로 빛이 번져 보이는 영역을 가리킨다. 비잔틴 작품은 하얀 표면 위에 검은 빛들이 퍼져 있는 양상이라는 것이다.

비잔틴 미술은 빛과 그림자의 유희로 그리스 미술의 유기체적 재현을 극복하면서 우발적 형상을 본질과 법칙으로 승화시킨다. 매 순간 변하는 형상이 본질이라는 것이다. 사물들은 빛으로 상승하면서 매번 다르게 나타난다. 빛 속에서 형상은 유령처럼 나타났다 사라진다. 존재는 빛 속에 떠오르면서 와해된다. 실체는 없고 존재는 오직 와해되기 위

해서 떠오르는 것이다. 본질이 현상하는 것이 아니라, 우연적 현상들이 바로 본질이다. 비잔틴 미술의 예술 의지는 그리스처럼 영원을 표현하려는 것이 아니라, 순간을 표현하는 것이다.

그리스 미술은 유기체적이고 시각 중심적인 것이다. 유기체적 재현은 비례가 딱 맞는 것을 의미한다. 이것을 벗어난 것들이 비잔틴 미술과 고딕 미술이다. 고딕 미술이 선택한 방법은 비잔틴 미술과 정반대 방법이다. 비잔틴 미술이 시각적 극단이라면 고딕 미술은 촉각의 범람에 해당한다. 고딕 미술은 스테인드글라스stained glass로 대표된다. 종교적 체험을 목적으로 제작된 고딕 미술은 그리스 미술의 유기적 구성을 해체하면서 관념적 빛의 범람으로 나아갔다. 고딕 미술은 캔버스에 촉각을 부여하면서, 손에게 눈이 쫓아올 수 없을 정도의 속도와 격렬함을 부여한다. 그리스 미술이 보여 주기 위한 것이라면 고딕은 종교적 삶의 유용성을 목적으로 한다. 고딕 성당의 경우를 보자. 고딕 성당의 존재 목적은 하나다. 하나님의 은총을 성당 안으로 끌어들이면서 하나님 곁으로 올라가는 것이다. 그래서 고딕 성당은

더 넓게 더 높이 올라간다. 고딕 성당은 그런 실용적인 목적이 미학적으로 승화한 것이다. 그러다 보니 처음에 봤을 때는 기괴하다.

눈으로 보면 고딕의 선은 끝없이 부러지면서 선 이상을 보여 준다. 고딕에서의 선은 완성된 무엇을 포장하는 리본처럼 등장한다. 그리스의 기준으로 보면 아무런 의미를 발견할 수 없다. 고딕 미술의 선은 시각적으로는 깨지고 부서진 것처럼 보이지만, 실제 목적을 위해서 최적화된 것이다. 깨지고 파편화된 것이 오히려 본질적이라는 것이다. 고딕 미술은 추상표현주의와 이념을 공유한다. 이것은 베이컨이 물감을 던져 우연적인 것을 만들어 내는 것과 비슷하다. 빛과 색, 그리고 형상과 배경은 서로의 영역으로 빨려 들어가면서 하나의 덩어리가 된다.

들뢰즈는 이집트 미학, 그리스 미학, 비잔틴과 고딕 미학의 관계를 다루면서 특유의 변증법적 분석을 하고 있다. 이집트 미학이 눈과 손, 추상과 추상 표현 사이에서 베이컨이 선택한 제3의 길로 이어지는 것이다. 이에 반해 그리스 미학은 인간중심적인 유기체 미학으로 규정한다. 들뢰즈의

변증법은 비잔틴과 고딕의 미학적 선택에서 확인할 수 있다. 비잔틴과 고딕 미학은 그리스로부터 벗어나는 과정에서 이집트 미학을 창조적으로 계승하고 있다는 것이다. 그것은 그리스에서 얼마나 멀리 벗어나 이집트에 얼마나 가까이 다가갔는가에 달려 있다. 들뢰즈의 이 변증법은 베이컨의 회화를 끌어들이기 위해서다. 베이컨 회화는 이집트 부조의 비밀을 공유하면서, 거기에 더해 비잔틴의 빛과 고딕의 색으로 가득 차 있다.

베이컨의 형상은 비잔틴을 닮았지만 그 전략은 고딕적이다. 비잔틴은 여전히 옵틱에 얽매여 형태의 변형을 그리는 데 반해, 고딕은 옵틱과는 다른 햅틱적 '형태 와해'를 추구한다. 들뢰즈는 비잔틴 계열의 추상주의를 '변형의 관념주의'라 규정하고, 고딕 계열의 추상표현주의를 '형태 와해의 리얼리즘'이라고 부른다. 형태를 와해시켜야 리얼을 보여줄 수 있다는 입장이다. 베이컨의 그림도 인간의 형상을 와해시켜서 인간의 리얼한 본성을 보여 준다. 이것은 탈구축을 통해 실재를 더욱 잘 폭로할 수 있다는 포스트모던의 전략을 증명한다. 형태 와해의 리얼리즘은 명암과 같은 불명

확한 영역을 통해 형태를 강화하는 것이 아니라, 인간과 동물, 그리고 사물을 식별 불가능한 영역으로 묶어 낸다. 이것은 들뢰즈가 말하는 리좀rhizome이다. 리얼리즘은 수목형의 기하학이 아니라, 리좀적인 무차별적 네트워크를 통해 더욱 잘 드러난다는 것이다. 형태 와해의 리얼리즘에서 손은 빛을 따라 움직이는 것이 아니라 스스로 해방된다. 물론 들뢰즈의 이런 입장은 추상표현주의자들을 위한 것이 아니라 베이컨의 제3의 길을 염두에 둔 것이다.

3. 얇은 깊이

역사를 요약하는 방법 가운데 하나는 그 흐름을 정지시킨 지점을 관찰하는 것이다. 그 정지점에 대한 평가는 기존의 흐름을 얼마나 멀리 돌려놓았는가로 평가된다. 벤야민은 '정지의 변증법'에서, 도약은 운동의 연속이 아니라 운동의 정지에서 발생한다고 통찰한다. 정지 순간은 이전의 역사 전체를 재해석해야 할 정도의 파급력을 지닌다. 이것은 회화의 역사 또는 그 이론의 역사에서도 마찬가지다. 들뢰

즈가 회화사에서 베이컨의 위치를 탐색하는 방법도 정지의 변증법이다. 베이컨이 자신의 스타일을 통해 미술사 전체를 정지시키는 순간은 그의 작품이 부들부들 떠는 정중동의 순간, 히스테리의 순간이다. 비잔틴은 순수한 광학주의로 나아가고 고딕은 순수 촉각의 세계로 들어간다. 베이컨의 정지점은 이들 사이를 가로지른다. 이 지점을 들뢰즈는 베이컨이 선택한 제3의 길이라고 부른다.

베이컨이 '정지'를 외친 지점은 '얇은 깊이profondeur maigre'다. 얇은 깊이는 얇다는 의미가 아니라 얇아서 깊다는 역설적 의미를 갖는다. 의미는 깊이를 따라 들어가는 것이 아니라 표면을 따라 옆으로 미끄러진다. 이집트 미술로부터 유래하는 베이컨의 얇은 깊이는 표면을 훑어 가는 근접 시야를 가리킨다. 이것을 베이컨이 이어받았다는 의미에서 들뢰즈는 베이컨을 이집트인이라고 불렀다. 그러나 이집트의 햅틱이 보여 주는 통일성은 베이컨에 의해 두 번 부러지고 이중적으로 차단된다. 들뢰즈는 여기에 '얇은 깊이'라는 이름을 붙였다. 이 단어의 형용모순은 그 얇은 깊이에 모든 미학이 담겨 있음을 강조하고 있다. 현대 미학에서 '표

면이 더 깊다'라는 선언은 적지 않게 발견된다. 예를 들어, 일본의 팝아티스트인 무라카미 다카시村上隆가 자신의 작품이 깊이가 없다는 비난에 대해 자기의 스타일은 '슈퍼플랫superflat'이라고 답한 것을 보라.

'얇은 깊이'는 해양 협곡의 봉우리를 덮은 얕은 바닷물의 층을 가리키는 해양학 용어다. 물 표면의 형상-윤곽-아플라는 사실 그 배후의 깊은 봉우리를 리듬으로 갖는다. 감각의 논리에 따르면, 바다는 리듬 덩어리이고 그 표면은 그런 리듬이 만들어 낸 힘이다. 베이컨의 회화는 다른 어떤 예술가들보다 '얇아서' 역설적으로 '깊은' 리듬을 갖는다.

얇은 깊이는 들뢰즈가 베이컨과 세잔을 구분하면서 처음 사용한 개념이다. 두 사람 모두 배후의 리듬에 따라 표면의 감각-형상을 그리고 있지만, 베이컨이 훨씬 더 얇은 깊이를 가진다. 이집트 미술과 베이컨의 회화를 구분짓는 것도 얇은 깊이다. 둘 모두 형태와 배경의 경계를 찾을 수 없지만 베이컨이 윤곽이라는 '얇은 깊이'를 만들면서 상황은 달라진다. 베이컨의 조각적 회화에 이집트 부조에서는 찾을 수 없는 '얇은 면'이 생긴 것이다. 그 결과 배경은 약간 뒤로

물러나고 형상은 조금 앞으로 튀어나오는 효과를 갖는다.

얇은 깊이로 인해 베이컨 회화에서는 특유의 이중 절합 articulation이 나타난다. 베이컨의 얇은 깊이로 인해 햅틱적 통일성이 두 번 끊어지는brisée; broken 것이다. '끊어진다'는 은유는 베이컨 회화의 특징을 가리키는 들뢰즈의 주요한 개념이다. 이 아름다운 이중 절합은 우리의 팔꿈치처럼 끊어지면서도 이어지는 것을 가리킨다. 우리의 신체는 하나의 신체로 이어지면서도 필요에 의해 분절되는 이중 절합 지점들을 갖는다. 베이컨의 회화는 형태와 배경이 분리되면서도 결합되고, 동원되는 감각도 촉지적이면서 광학적이다. 옵틱과 햅틱, 눈과 손 사이를 가로지른다는 것이다. 그 얇은 깊이로 인해 그의 회화는 분명 형상이 존재하지만 구상이나 서술은 없는 독특한 스타일을 창조한다.

첫 번째 끊어짐은 형상과 배경의 분리를 가리킨다. 이것은 베이컨의 윤곽이 하는 역할에 의해 발생한다. 그의 윤곽은 동그라미나 트랙처럼 동일 평면에서 형태나 색을 구분 짓는 단순한 역할만 하는 것은 아니다. 윤곽은 육면체와 같은 입체적 사물로 발전한다. 이 육면체는 피라미드 외장재

를 걷어낸 관이라는 의미에서 촉지적-광학적 세계가 펼쳐진다. 베이컨 회화에서 윤곽에 의해 돌출된 형상이 만져질 듯 생생하게 보이는 이유다. 형상 때문에 어떤 구상적 이야기가 생겨난다. 형상과 아플라의 이런 분리가 바로 첫 번째 끊어짐이다.

두 번째 끊어짐은 그렇게 분리된 형상과 배경의 결합을 가리킨다. 형상과 아플라가 분리되는 동시에 둘은 서로를 끌어당기기 시작한다. 아플라에 의해 형상이 명확해지기도 하고, 말러리슈적 윤곽에 의해 형상이 흐려지기도 한다. 첫 번째 끊어짐에 의해 생겨난 구상은 곧장 유사성의 디아그램에 의해 해소되어야 한다. 베이컨에게는 형상이 서사나 서술로 연결되지 못하도록 하는 두 번째 끊어짐이 더 중요하다.

'얇은 깊이'로 인한 '두 번의 끊어짐'은 디아그램의 이어달리기를 발생시킨다. 디아그램은 회화의 마침표가 아니라, 매 순간 변화를 만들어 내는 운동하는 장치다. 베이컨의 말러리슈는 추상표현주의처럼 전면화로 처리된 것이 아니라 '얇은 깊이'를 생산한다. 전면을 덮으며 내려오던 커튼은 그

림 하층부에 멈추면서 아플라와 형상 사이에 얇은 면들을 만들어 낸다. 회화의 상층부와 하층부, 형상과 아플라 사이에서 다양한 국지적 영역을 만들어 낸다. 들뢰즈는 얇은 깊이에 의해 디아그람은 매 순간 변주된다고 말한다. 디아그람은 고삐 풀린 손으로 눈의 세계를 해체하기도 하고, 옵틱 전체 속에서 이야기를 부여잡는다. 구상을 해체하면서 동시에 그것을 끌어들이는 이어달리기는 멈추지 않는다. 닮은 듯 닮지 않으려면 끊임없이 변주할 수밖에 없다. 그 운동의 시발점에 얇은 깊이가 자리하고 있다.

9장
색채주의

1. 가치관계와 색조관계

들뢰즈는 『감각의 논리』 마지막 부분에서 베이컨을 색채주의 계보에 놓는다. 들뢰즈가 베이컨에게서 가장 주목한 것이 색채라는 점을 짐작할 수 있다. 지금껏 베이컨을 정의한 모든 개념은 그를 색채주의자로 옹립하기 위한 기초 작업이었다. 이제 색채주의를 정의하고 베이컨을 그 계보에 위치시키면서도 그의 개성을 찾아내면 될 일이다.

들뢰즈는 가치관계rapports de valeur와 색조관계rapports de tonalité라는 색의 두 가지 관계를 통해 색채주의를 정의한

다. 하나의 색을 얼마나 밝거나 어둡게 사용하는가를 '가치관계'라고 부른다. 그 결과로 색 도표color chart가 나왔다. 색의 가치관계는 흑과 백의 대비를 양극에 두고 명암의 정도에 따라 색을 정의한다. 어떤 색의 그라데이션gradation은 흰색과 검은색을 얼마나 섞었는가에 따라 변한다. 밝은 빨강과 어두운 빨강이 있고, 그것을 진하게 칠하거나 옅게 칠할 수도 있고 빽빽하게 칠하거나 드문드문 칠할 수도 있다는 것이다. 명암이 색의 가치를 결정한다. 들뢰즈는 이런 가치관계를 정면에서 비판한다. 가치관계는 결국 색의 일사불란한 질서를 강제하면서 지루한 통일을 만들 뿐이라는 것이다.

이에 반해, 현대의 색채주의는 색들의 대조를 이용한다. 명암조차 서로 다른 색들의 색조관계로 표현된다. 노랑과 빨강 사이, 노랑과 파랑 사이, 파랑과 빨강 사이에는 무수한 스펙트럼이 있다. 색 도표로 정리할 수 있는 것이 아니다. 색의 가치관계는 밝음과 어둠 사이에 있는 빛의 스펙트럼인 데 반해, 색조관계는 색들 사이에 있는 무수한 변조의 스펙트럼을 가리킨다. 거칠게 말하면, 색의 가치관계는 색

의 많고 적음을 가리키고 색조관계는 색의 따뜻함과 차가움을 가리킨다. 색채주의자는 오직 색들의 관계만으로 형상을 그릴 뿐만 아니라 그림자와 빛, 그리고 시간을 부여한다. 미술사에서 색채주의자들은 기존의 광학주의에 햅틱이라는 전혀 다른 감각을 끌어들였다.

추상주의는 색의 가치관계에 따르고 추상표현주의는 색조관계를 따른다. 물론 베이컨의 색채론은 추상주의와 추상표현주의 사이에서 도출된다. 추상주의에서 색은 흰색과 검은색 또는 없음과 있음, 0과 1 사이에 배치하는 것이다. 추상주의가 결국에는 흰색이나 검은색의 모노크롬 monochrome으로 끝나는 이유다. 유채색은 무채색의 지배 아래에서 가치를 다툴 뿐이다. 추상표현주의의 색조관계는 감각적 리듬에 따른다. 하나의 색은 다른 색과의 관계에 따라 무수히 많은 리듬을 가진다. 색의 가치관계는 차분하고 통일되어 있지만, 색조관계는 매 순간 리듬을 창조하며 긴장감을 지속시킨다. 들뢰즈의 색조관계 극단에는 정중동의 떨림을 유지하는 색의 폭발적 정지가 있다. 이것이 바로 색을 통해 정의되는 유사적 디아그람이다.

베이컨의 회화도 광학적인 가치관계를 사용하는 것 아니냐는 비판이 있다. 색조관계가 흰색으로 향하거나 검은색으로 향하고 있는 것 아니냐는 질문이다. 특히 말러리슈 시기의 그림자와 진한 색들이 그런 오해를 불러왔다. 그러나 베이컨은 한 영역을 다른 영역으로 자연스럽게 이어지는 색조의 친밀성을 싫어했다. 그는 그런 친밀성을 고리타분한 것으로 비판하면서, 자신은 그런 그림을 탈피하는 것이 목표라고 주장한다. 베이컨이 초기의 말러리슈 작업을 포기한 것도 이 때문이다. 그것이 단절보다는 모호한 연상을 불러일으킨다고 본 것이다. 베이컨은 자연스러운 그라데이션으로 광학적인 불명확함을 해소하는 것이 아니라, 색들의 병치를 통해 비결정의 영역을 만들어 내고자 한다.

들뢰즈는 회화에서의 명확성clarté조차 가치관계가 아니라 색조관계에 의해 정의되어야 한다고 주장한다. 회화의 명확성은 단순히 형태의 명확성이나 빛의 명확성이 아니기 때문이다. 형태 와해의 리얼리즘은 분명한 대상의 형태가 허물어지고 흐릿해지다가 진실이 명확해지는 지점에서 멈추기 때문이다. 회화의 명확성은 오직 현실적인 것의 와해,

그리고 잠재적인 것의 생성을 보여 줄 때만 가능하다.

지금껏 순수 광학적 공간과 순수 촉각적 공간은 공존할 수 없는 것으로 취급했다. 폴록의 그림은 팝 옵트와 섞을 수도 없겠지만 섞을 필요도 없을 것이다. 베이컨은 그것을 공존시키면서 시작한다. 문제는 제3의 길을 찾아내는 것이다. '되기'의 공식인 A+B=A′+B′+[AB]에 따라 먼저 순수 광학과 순수 촉각 자체 내에서 되기의 실마리를 찾아야 한다.

베이컨은 두 개의 대립하는 회색을 갖고 있다. 하나는 밝음과 어둠 사이의 시각적 회색이고, 다른 하나는 초록과 빨강 사이의 촉각적 회색이다. 베이컨의 회색은 서로 다른 기원을 갖기는 하지만, 순수 광학과 순수 촉각이 반드시 대립적이지 않을 수도 있음을 보여 준다. 베이컨은 이를 통해 그리스의 유기체적 공간을 해체하면서 동시에 보이지 않는 연대의 끈을 발견한다. 싸우면서 닮아가듯이 그리스를 벗어나려는 회화적 시도들은 그 배후에 제3의 길로 이어지는 예비 통로를 만들어 왔다. 들뢰즈는 베이컨의 선구적 사례로 렘브란트를 든다. 렘브란트 회화는 가까이서 보면 난무

하는 빛밖에 없지만, 떨어져서 보면 형상이 살아난다. 베이컨은 시야를 이동하지 않고 색을 이용해 옵틱과 햅틱을 공존시킨다. 바로 베이컨의 제3의 길이다.

2. 끊어진 색조

가치관계와 색조관계에 따른 서로 다른 붓질을 생각해볼 수도 있을 것이다. 가치관계의 붓질이 비슷한 색들로 자연스럽게 하나의 그라데이션을 만든다면, 색조관계의 붓질은 서로 다른 색을 병치해서 움직이는 스펙트럼을 만든다. 예를 들어, 신체를 한 색깔로 칠하는 것과 끊어진 색조로 처리하는 것은 전혀 다른 느낌을 준다. 전자가 대상을 순간적으로 고정시켜서 보고 있다면, 후자는 대상을 움직이는 상태로 만들려고 한다. 흔들리고 뒤틀리는 베이컨의 초상화를 보라. 그는 끊어진 색들의 스펙트럼으로 생생한 움직임을 표현하고 있다.

끊어진 색조는 끊어진 붓질에서 시작한다. 어떤 면을 명암을 이용해 하나의 색으로 처리할 것인지, 아니면 그 색의

보색을 이용해 끊어진 색조를 사용할지는 선택의 문제이다. 이 선택에 따라 같은 물건이라도 전혀 다른 느낌을 준다. 흰색과 살구색의 얼굴에 보라색 터치를 더하면 인물은 자연스레 광기를 더하게 된다. 끊어진 보라색 하나로 그 사람은 전혀 다른 사람이 된다. 구상은 깨지고 형상으로 이동했다는 것이다. 이것은 동시에 현실적인 것에서 잠재적인 것으로의 이행을 가리키는 것이기도 하다. 여기서 매개를 책임지는 것이 유사적 디아그람 또는 미학적 유사성이다. 끊어진 색조의 풍부한 유출은 신체의 형상을 변조시킨다. 이로 인해 화면 전체의 색채는 이전과 전혀 다른 체제 속으로 들어간다.

들뢰즈의 끊어진 색조는 단절에 기초한 통합을 지향한다. 회화의 세부에서 꾸준한 끊어짐과 부서짐이 전체적 디아그람을 형성한다는 논리다. 이런 맥락에서 들뢰즈는 그라데이션을 이용해 자연스럽게 이어지는 회화적 용법에 대해 극도의 반감을 보인다. 들뢰즈는 이런 그림을 두고 '벽난로 옆의 흔들의자'라고 비꼰다. 벽난로 옆에는 익숙한 흔들의자를 두어야 한다는 보수적 태도로 색을 배치하는 것

이다. 이것은 그라데이션처럼 색의 스펙트럼이 부드럽게 퍼지는 것을 가리킨다. 끊어진 색조는 그라데이션을 거부하면서 색과 색의 충돌을 이용한다. 색의 충돌은 화면에 비결정 영역을 만들어 낸다. 이 영역은 눈의 질서에 반대하면서 손의 힘을 불러온다. 색의 다이어그램은 광학적 효과가 아니라 고삐 풀린 손의 힘에 의해 결정된다.

고흐는 끊어진 색조를 대표하는 화가다. 고흐의 그림을 앞에 두고 앞선 원칙들을 대입해 보면 금방 알 수 있다. 뚜렷한 보색들, 꿈틀거리는 붓질이 리듬을 타고 흐르면서 영원의 시간에 도달한다. 오직 끊어진 색의 명확성만으로 그림을 살아 움직이도록 만든다. 그의 끊어진 붓질은 빨강을 찍고, 옆에 노랑을 찍는다. 그렇게 이어지는 흐름 사이에 초록을 찍어 넣는다. 부드러운 흐름이 이번에는 끊어지면서 이어진다. 고흐의 끊어진 붓질은 끊어진 색조의 전형을 보여 준다.

들뢰즈는 끊어진 색조에서 흐름을 방해하는 붓질을 국지적 다이어그램이라고 부른다. 고흐가 빨강과 노랑 사이에 끊어넣은 초록에 해당한다. 국지적 다이어그램은 화면 전체의

운동이 시작되는 영역이다. 작품이 운동하는 하나의 디아그램이라면 그것을 자극하는 시발점을 가리킨다. 사실 운동하는 전체에서 특정한 시작점이 있을 수는 없다. 이런 의미에서 국지적 디아그램은 운동의 방향이나 경향을 지시한다고 할 수 있다. 베이컨이 후기에 자신의 캔버스에 그려넣은 화살표가 여기에 해당한다. 그것은 단순히 시작점을 표시한 것이 아니라, 전체 운동의 흐름을 가속화시키는 정지점이다. 벤야민이 말하는 정지의 변증법 말이다. 운동의 연쇄를 자극하는 순수한 정지가 바로 국지적 디아그램이다.

베이컨의 끊어진 색조는 사실 형상과 아플라를 하나로 묶기 위한 전략이다. 전체의 색조가 끊어지고 부서져 있어야 화면 전체가 하나의 디아그램으로 작동할 수 있는 것이다. 지속적 감각은 생생한 색채를 띤 아플라의 단색과 그것이 부서져 나온 끊어진 색조로부터 생겨난다. '부서진 색조'는 '끊어진 색조'들이 연이어 부서져 있는 것처럼 보이는 색들의 관계다. 들뢰즈는 색으로 만들어진 빛의 세계를 설명하기 위해 플라주plage와 유출체coulée라는 비유를 사용한다.

하얀 빛으로 퍼져 있는 플라주가 있고, 유출체는 이로부터 흘러나온 기호나 이미지다. 플라주와 유출체는 베이컨의 아플라와 형상에 대응한다. 들뢰즈는 결국 플라주라는 비유를 통해 사실은 아플라와 형상이 하나의 빛, 또는 하나의 플라주임을 강조하고 있다. 단 하나의 디아그람으로 묶이기 직전의 색 덩어리를 가리키기 위한 것이다.

색이 만드는 디아그람은 그림의 완성을 의미하는 것이 아니다. 색의 디아그람은 오히려 색의 중계이자 이어달리기다. 정중동의 긴장감이 끝없이 이어지는 것이 중요하다. 그래서 들뢰즈는 디아그람이 전면화all of painting가 아니라 국지적localized이어야 한다고 말한다. 회화의 미학은 거시적인 화면의 결과가 아니라 미시적인 색의 변조가 결정한다. 미시적 변조들이 거시적 느낌을 지속적으로 변화시키는 것이 디아그람이다. 베이컨이 형상을 닮은 듯 닮지 않게 그리는 이유다. 디아그람의 방법론으로 제시한 감각의 지속화가 이것이다.

3. 색채주의자들

현대 회화는 외부 세계에 대한 재현을 포기하면서 비롯되었다. 들뢰즈는 그 이면의 변화를 주도한 것이 색채주의자들이라고 말한다. 끊어진 색조를 통해 색을 재발견하고 형상과 빛을 대체하는 수준으로 끌어올린 사람들이다. 일반적으로 색채주의가 인상주의로부터 비롯된 것으로 알려져 있지만, 고흐는 들라크루아Eugène Delacroix에게서 그 뿌리를 찾는다. 인상주의의 색은 빛에 종속되어 있다. 빛이 투사된 형상에 머물렀다는 것이다. 모네Claude Monet의 루앙 대성당 시리즈를 보라. 그 색이 매번 바뀌는 이유는 빛 때문이다. 들뢰즈는 색채주의의 변별점을 무엇보다 먼저 빛으로부터 해방된 색에서 찾는다. 고흐가 들라크루아를 색채주의의 뿌리로 보는 이유도 그런 맥락이다. 회화사에서 들라크루아가 차지하는 의미는 그의 거친 붓질과 과감한 색의 병치이다. 들뢰즈는 회화사의 빛에 렘브란트가 있다면, 색에는 들라크루아가 있다고 말한다.

들뢰즈는 자신이 말하는 색채가 뉴턴Isaac Newton이나 데카

르트René Descartes의 광학적 색채가 아니라, 괴테J. W. von Goethe 의『색채론』의 그것이라고 말한다. 전자가 색의 그라데이 션을 이용하는 가치관계에 따른 것이라면, 후자는 색들의 병치에서 오는 리듬에 따른 색조관계를 다룬다. 가치주의 자들이 어떤 색이 밝고 어두운지를 따질 때, 색채주의자들 은 그 색이 따뜻하고 차가운지를 따진다. 괴테는 색조관계 를 전면에 내세우면서 가치관계를 제거한다. 터너, 모네, 세잔의 경우가 여기에 해당한다. 이들을 색채주의자라고 부르는 이유는 자신의 회화에서 색의 스펙트럼을 통해 팽 창과 수축 또는 원심력과 구심력의 운동을 만들어 내기 때 문이다. 이들의 회화에서 터져 나가거나 오므라드는 힘을 표현하는 원심력과 구심력을 공통적으로 발견할 수 있는 이유다.

들뢰즈는 고흐를 대표적인 색채주의자라고 말한다. 고흐 가 남긴 편지 속에서 우리는 색채주의자의 전형적 고민들 을 발견할 수 있다. 그것은 흑백을 대체하는 색조들, 보색 이 만들어 내는 강렬한 밝음 등에 관한 실험들에 관한 것이 다. 들뢰즈는 고흐의 회화 원칙을 참고하면서 색채주의의

시행 규칙들을 찾아낸다. 색채주의자들의 시행 규칙은 다음과 같다. 첫째, 그라데이션 색조를 사용하지 않는다. 둘째, 서로 다른 색을 섞지 않는다. 셋째, 각각의 색들이 자신들의 보색을 통해 전체적 조화에 이른다. 넷째, 다른 색들을 매개하거나 뒤틀면서 색들을 가로지른다. 다섯째, 끊어지고 부서진 색조를 이용한다. 이 원칙들의 시작이자 끝은 끊어진 색조다. 전통 회화에서는 대상을 묘사하면서 깔끔하게 면을 처리해 왔지만, 색채주의자들의 붓놀림은 끊어지고 부서져 있다.

들뢰즈는 끊어진 색조관계가 만들어 낸 명확성이 색의 전통적 가치관계를 극복했다고 본다. 베이컨은 회화가 빠지기 쉬운 두 가지 위험을 잘 극복해서 명확성을 확보했다. 그 두 가지 위험은 형상과 배경 사이에서 발생한다. 첫째는 배경이 형상과 무관하게 남아 있는 경우다. 배경이 고착되어 무기력한 상태로 남아 있을 위험이다. 예를 들어, 세잔은 고흐와 고갱이 가끔 배경을 무기력하게 내버려 둔다고 비판한다. 이들이 비잔틴 미술이나 원시 예술처럼 형상과 배경의 경계를 놓치면서 색의 변조를 불가능하게 만든다는

것이다. 둘째는 형상의 끊어진 색조가 엉망이 되어 명확성이 무미건조하게 될 위험이다. 들뢰즈는 베이컨의 말러리슈 시기나 고갱 초기에 '허여멀겋게 둔탁한 색들'이 여기에 해당한다고 본다. 화면을 어두컴컴하게 만들 뿐 형상과 배경이 잡탕이 되는 경우다.

세잔은 색채주의자들 가운데 가장 본격적으로 색조관계를 이용한 인물이다. 세잔 회화의 핵심은 사물을 재현할 때 색의 가치관계가 아니라 색조관계를 이용한다는 것이다. 세잔은 무엇보다 색을 혼합하여 사용하는 것은 바람직하지 않은 것으로 보았다. 세잔이 색을 이용하는 방식은 따뜻함에서 차가움에 이르는 색감들의 연속을 이용했다. 예를 들어, 그는 하얀 빛과 검은 그림자를 피하기 위해 색깔들 가운데 보색 대비가 뛰어난 색을 선택하여 사용했고, 남은 공간도 색조관계의 스펙트럼으로 채웠다. 그런데 들뢰즈는 세잔의 색조관계를 맹신하지 말 것을 경고한다. 세잔이 스펙트럼이라는 코드 안에 갇혀 있었다는 혐의 때문이다. 색조관계가 반드시 색들 사이의 어떤 코드를 따를 필요는 없다. 변조만 가능하다면 모든 것이 가능하다.

색채주의 속에 운동과 시간을 도입한 대표적 작가는 들로네Robert Delaunay다. 미술사에서 움직이는 색을 가장 잘 그려 낸 사람이다. 그것은 회화를 하나의 색채 디아그람으로 간주하는 것이다. 들뢰즈는 그 기원을 들로네에서 찾는다. 들로네는 빛과 그림자조차 구분 짓지 않는 방법으로 흑과 백마저 색채로 만든다. 들로네의 색채주의는 동시성을 특징으로 가진다. 당대의 미래파가 동력 기계의 속도를 통해 동시성의 미학을 표현했던 것과 달리, 들로네는 캔버스 위에 빛과 색으로 채색된 형상들의 순수한 운동성을 창조해 냈다. 그것은 측정 단위를 조작하여 동시성을 만드는 것이 아니라, 측정 단위를 파괴함으로써 동시성을 가시화한다. 들로네의 색은 어떤 모듈에 기초한 운동이 아니라 구체적 형상들이 보여 주는 시간[크로노스]과 회화 전체가 보여 주는 영원성[아이온]을 동시에 보여 준다. 들로네의 색채주의를 '동시주의simultanéisme'라고 부르는 이유다. 기계적 순환은 속도에 의해 빛이 되고, 그 빛의 형상으로 운동을 보여 준다. 이를 통해 구체적 사물이 추상적 정신이 되고, 물질이 정신이 되는 동시적 순간이 발생한다. 그 짧은 순간이 동시적으

로 도약하면서 영원의 시간을 형상화하는 것이다. 베이컨도 자신의 색이 이런 색 덩어리가 되기를 바랐다. 베이컨의 둔중한 색과 들로네의 가벼운 색은 스타일은 다를지라도 같은 운동성을 지향한다. 그래서 베이컨의 색-디아그람은 들로네의 빛-동시주의와 같은 감각의 논리를 가진다.

들뢰즈는 베이컨을 고흐와 고갱의 계보를 잇는 가장 훌륭한 색채주의자라고 평가한다. 들뢰즈에게 변조는 형상이 끊어진 색조를 통해 아플라로 되돌아가는 수단이다. 베이컨의 색채는 형상과 아플라의 소통에서 분명하게 드러난다. 한편에는 형상을 밀어올리는 물적 토대로서의 아플라가 있고, 다른 한편에서는 형상이 끊어진 색조를 통해 다시 아플라로 돌아가고 있다. 형상과 아플라 사이에 존재하는 얇은 깊이로서의 윤곽의 색채가 끊임없이 형상과 아플라 사이를 매개한다. 들뢰즈는 세잔과 베이컨 모두 끊어진 색조를 사용하지만 세잔은 정물을 그렸고 베이컨은 초상화를 그렸다는 사실을 환기시킨다. 정물은 '정지한 생명still life'이고, 초상은 '생생하게 살아 있는 생명vivid life'이다. 들뢰즈는 베이컨이 끊어진 색조를 통해 초상화 역사의 한 획을 그었

다고 말한다. 세잔이 초상화조차 빛이 섞여 있는 전통적 방식에서 벗어나지 못했지만, 베이컨의 초상화는 끊어서 칠한 색조관계로 인물을 생생하게 살아 있도록 만들었다. 들뢰즈가 베이컨을 굳이 색채주의자로 호명하는 이유다.

10장
윤곽의 변증법

1. 제3의 윤곽

『감각의 논리』마지막 장은 지금까지 논의되어 온 개념들을 이용해 베이컨을 재해석한다. 처음에 베이컨 회화는 형상, 윤곽, 아플라라는 미시적 요소에 의해 조명되었다. 그다음 그의 회화는 햅틱, 색채, 디아그람 등의 거시적 개념을 통해 규명되었다. 미술사와 미술이론 맥락에서 베이컨의 위치를 살펴보는 것이다. 특히 들뢰즈는 베이컨이 미술사에 기여한 점으로 색채주의를 계승하면서도 단절시킨 것을 꼽는다. 그것은 추상표현주의가 초래한 촉각의 범람을

햅틱의 방법으로 구해 낸 것이다.

캔버스 위의 미시 요소들부터 미술사에서 차지하는 거시적 의미 속 베이컨 회화의 세 요소들은 새로운 지위를 획득한다. 특히 윤곽은 획기적으로 달라진다. 윤곽은 이제 단순히 형상과 아플라를 이어 주던 기존의 역할에 그치지 않고 자율성을 획득한다. 베이컨의 세 요소는 아플라와 형상의 상호 작용을 중심으로 서술되었으나, 지금부터는 그 모든 것이 윤곽의 매개 작용, 나아가 윤곽의 자기 생성으로 도약한다. 들뢰즈는 이것을 '제3의 윤곽'이라고 부른다.

제3의 윤곽의 역할을 결정적으로 바꾼 것은 색채주의다. 형태와 배경의 관계 속에서 윤곽도 어떤 형태를 갖는다. 그러나 색채 속에서 세 요소는 모두 윤곽으로 수렴한다. 윤곽은 색으로 만든 빛이 되고 모든 색들은 빛의 삼원색으로 통합한다. 색조관계가 색들의 미시적 구분과 거시적 통일을 하나의 디아그람으로 몰아넣기 때문이다. 베이컨 회화표면의 납작하게 끊어진 붓질은 색채를 이어가는 윤곽에 의해 입체적인 햅틱 공간을 만들어 낸다. 뚜렷이 구분되는 색들을 자연스럽게 이어지도록 만드는 역할이 바로 윤곽이

다. 이것이 바로 색채주의적 윤곽이다. 이런 의미에서 윤곽은 햅틱과 색채주의를 이해하기 위한 핵심적 도구다.

색채는 윤곽의 삼투막을 통해 형상과 아플라 사이에서 끊임없는 이중 운동을 한다. 들뢰즈는 아플라를 향한 납작한 팽창이나 형상을 향한 두툼한 수축이 있다고 말한다. '납작한 팽창'이나 '두툼한 수축'이라는 역설적 표현이 가능한 이유는 그것들이 감각의 논리이기 때문이다. 현실성의 층위에서 발생하는 의미의 역설은 잠재성의 층위에서는 얼마든지 일어날 수 있는 일이다. 현실성의 층위에서 팽창의 원인은 늘어나는 것이어야 하고, 수축의 원인은 줄어드는 것이어야 한다. 그러나 잠재성의 층위에서는 팽창의 원인이 납작할 수도 있고 수축의 원인이 두툼할 수도 있다. 현실성의 층위에서 어떤 것이 수축하면 잠재성의 층위에서는 무엇인가 더 풍부해질 수 있다. 이것은 들뢰즈의 주름pli 개념과 궤를 같이한다. 하나의 세계가 접히면im-plicate 다른 세계는 풀어지기도도ex-plicate 한다. 베이컨의 그림에서 보면 형상은 납작하게 아플라로 흘러들지만, 이로 인해 아플라는 팽창하는 것이다. 현실태의 형상이 잠재태인 구조적 아플

라로 돌아가는 것이다. 회화를 감상한다는 것은 화면 배후에 자리한 감각의 논리를 찾아내는 것이다. 현실태로서의 땅과 바다, 어제와 오늘이라는 구분은 잠재태에서는 하나의 디아그람으로 무화한다. 모든 구분이 하나의 세계로 공존하기 때문이다.

들뢰즈의 잠재성과 현실성은 각각 아플라와 형상에 해당한다. 처음에 윤곽은 잠재성과 현실성을 매개하는 단순한 요소로 취급하였다. 이제 들뢰즈의 존재론적 구도는 잠재성과 현실성을 매개하는 개체성The individual에 의해 다시 정의한다. 베이컨의 세 요소는 윤곽을 중심으로 재편한다. 형상과 아플라를 매개하는 동그라미, 트랙, 물웅덩이, 받침돌, 침대, 쿠션, 소파 등이 그림 전체를 결정하는 것이다.

2. 색채적 윤곽

베이컨의 회화 작업은 '색채'라는 개념을 어근으로 두고 신조어를 만드는 작업이다. 색채를 논하면서 들뢰즈는 추상주의와 추상표현주의를 중심축에 두고 논의를 전개한

다. 색채와 관련한 가장 중요한 논의는 색을 '가치관계'에서 볼 것인지, '색조관계'에서 볼 것인지이다. 들뢰즈는 가치관계가 기존의 클리셰를 최고의 수준으로 끌어올리는 데 관심이 있는 기법이라면, 색조관계는 클리셰를 거부하면서 새로운 관계를 창발하는 것으로 본다. 가치관계는 여전히 대상의 재현에 방점을 두는 반면, 색조관계는 색들을 경쟁시켜 새로운 대상을 발명하는 데 몰두한다. 이것은 들뢰즈가 형상에서의 색, 윤곽에서의 색, 아플라에서의 색을 다루는 부분에서 분명하게 드러난다.

첫째, 형상에서의 색은 끊어진 색조다. 끊어진 붓질이 필요한 이유는 이것을 아플라로 이어붙이는 윤곽의 역할을 수월하게 해 주기 때문이다. 베이컨의 형상은 괴물처럼 보인다. 이것은 그의 그림을 서술적, 삽화적으로 보았을 때이다. 그러나 『감각의 논리』는 처음부터 베이컨의 그림은 구상이 아니라 형상을 그린 것이라고 강조하고 있다. 아플라가 윤곽을 건너서 형상에 도달하려면 괴물 같은 색의 배치를 통과할 수밖에 없다. 그것이 베이컨의 끊어진 색조다. 끊어진 색조는 다시 순수 색조와 혼합 색조로 나뉜다. 여기

서 혼합은 그라데이션이 아니라 스펙트럼을 의미한다. 비슷한 색의 연속이 아니라 다른 색의 병치 효과라는 것이다. 순수 색조는 대부분의 아플라를 칠하고 있는 단색을 가리킨다. 혼합 색조는 형상의 신체에서 잘 드러난다. 여러 가지 색들의 짧은 붓질이 감각적 리듬을 만든다. 색의 강도는 색을 혼합해서 조절하는 것이 아니라, 붓질의 수나 병치하는 색을 통해 조절한다. 순수 색조가 색조관계를 만들어 낼 수 있는 것도 윤곽이나 형상이 색의 스펙트럼으로 간주되기 때문이다.

들뢰즈는 베이컨의 끊어진 색조가 모네의 「수련」에서 보이는 붓 터치와 같다고 말한다. 관객은 그의 그림에서 이야기보다는 색의 유희에 주목한다. 형상과 윤곽, 아플라 사이에서 벌어지는 색의 풍부한 소통뿐만 아니라, 그것들이 하나의 전체로 보여 주는 색의 유희에 집중해야 한다. 마치 '닮지 않게 닮은 것'처럼 이야기도 색의 유희와 함께 해석해야 한다. 유사적 디아그람과 미학적 유사성이 동의어로 쓰이는 이유다.

둘째, 아플라에서의 색은 색면을 가리킨다. 베이컨의 아

플라 가운데 수직적 색띠는 추상표현주의를 연상하게 한다. 빨간 아플라를 수직으로 가르는 초록의 띠는 뉴먼을 연상시킨다. 들뢰즈는 순수한 단색의 아플라에서 출발해 수평적 윤곽이나 수직적 윤곽에 의해 변형한 아플라의 역동성을 다룬다. 그러나 들뢰즈는 결국 아플라의 힘은 처음의 그 단색에서 나온다고 말한다. 물론 그 단색은 출발에서의 단순한 단색이 아니라 변증법적으로 도약한 단색을 가리킨다. 들뢰즈는 이것을 궁극적 아플라라고 부른다. 형상이나 윤곽조차 전체적으로 하나의 아플라로 간주되는 것이다. 이것은 단색의 아우라에 의해 화면 전체의 형상이나 윤곽이 흔적도 없이 사라지고 분위기만 남는 형국이다.

들뢰즈는 전체적으로 하나의 아플라로 간주되는 영원의 시간을 '색채 시간'이라고 한다. 영원의 시간을 보여 주는 색이라는 의미다. 모든 것이 하나의 색으로 수렴된 아플라를 가리키는 것이다. 여기서 형상과 아플라를 가로막는 얇은 깊이라는 윤곽은 활발한 역할을 한다. 아플라는 얇은 깊이를 긍정하지도 부정하지도 않는다. 그것은 삼투막처럼 화면 전체를 운동시킨다.

셋째, 윤곽에서의 색은 일종의 제3의 윤곽이다. 지금까지 윤곽은 형상을 가두는 역할을 했는데 이제 형상이나 아플라와 똑같은 비중을 가지고 자율적 요소가 되었다. 매트리스, 물웅덩이, 침대, 동그라미가 다른 역할을 맡는다. 윤곽, 형상, 아플라 모두 색 하나로 수렴한다. 형상과 아플라 사이를 오가는 단순한 통로였던 윤곽에 색이라는 새로운 변수가 등장한 것이다. 색조관계가 요소들 사이의 운동을 한꺼번에 지배한다. 세 요소가 동시에 움직이는 것이 변조다.

들뢰즈는 윤곽이 두 개인 경우부터 분석한다. 아플라로부터 형상이 빠져나올 때뿐만 아니라, 그 형상이 다시 아플라로 돌아갈 때도 윤곽이 매개하기 때문이다. 색의 변조를 살펴보면 색채주의자 베이컨이 훨씬 더 잘 보인다. 「세면대에 서 있는 형상」(1976)의 경우를 살펴보자. 황토색 아플라에서 형상이 빠져나오는 매트릭스 윤곽은 자주색이다. 형상이 다시 아플라로 돌아가는 윤곽인 세면대는 푸르스름한 흰색이다. 먼저 윤곽의 불그스름한 자주색과 푸르스름한 흰색이 아플라의 노란색을 변조시킨다. 그다음 이 색들은

비슷한 방법으로 형상의 끊어진 색조를 결정한다. 이렇게 정해진 윤곽의 색이 아플라와 형상의 색조에 영향을 준다. 형상의 다리와 발의 붉은 붓 터치는 자줏빛 쿠션 때문이고, 등과 머리의 푸른 붓 터치들은 세면대의 푸르스름한 색 때문이다. 여기에 더해 아플라를 상하로 양분하는 동그란 관을 들뢰즈는 제3의 윤곽이라 부른다. 이처럼 제2, 제3의 윤곽 모두 필수적인 역할을 한다. 윤곽은 단색의 아플라와 형상의 끊어진 붓 터치 사이에서 '색들의 풍부한 소통'을 만들어 낸다.

3. 윤곽 디아그람

디아그람이 공간을 단절시키는 방법은 눈에 종속되지 않는 얼룩과 터치들을 이용하는 것이다. 이것은 옵틱보다는 햅틱에 더 효과적이다. 베이컨의 회화가 눈을 위한 것이 아니라 손을 위한 것이라는 의미다. 들뢰즈는 이것을 손적 디아그람이라고 부른다. 베이컨 회화 속의 신체들은 처음에 사람의 구상적 형태에서 출발하지만, 손적 디아그람은 그

구상적 형태를 혼탁하게 만든다. 이를 통해 형상이라고 명명했던 것에서 전혀 다른 형상이 나온다. 형태들은 디아그람이다. 이것은 기본적으로 윤곽의 역할이 바뀌었음을 가리킨다. 형태를 구분하는 윤곽에서 빛의 운동으로 변한 것이다.

윤곽의 이행은 들뢰즈의 '되기' 개념을 반영한 것이다. 되기는 형태의 재현과는 무관하다. 베이컨의 「회화」는 처음에 새를 그리려다가 결국은 정육점에 걸린 커다란 소로 끝났다. 우리는 여기서 새의 소-되기를 확인할 수 있다. 베이컨은 처음엔 잔디밭에 내려앉는 새를 그리기 시작했다. 문제는 그가 그리는 것이 새의 형태가 아니라 새의 감각이라는 것이다. 베이컨은 잔디밭에 내려앉는 그 감각을 추적하기 시작했고, 그 과정에서 새의 날개는 화면 상단부에 좌우로 넓게 걸린 정육점 고기가 되었다. 새의 부리에 해당하는 위치에는 검은 우산을 쓰고 섬뜩한 미소를 가진 인물이 자리하게 되었다. 위태롭게 내려앉는 새와 정육점 고기는 둘 다 불안하고 섬뜩한 위기감을 공유한다. 새의 그 감각이 점점 더 자세하게 느껴지면서 형태는 결국 정육점 풍경으로

변한 것이다. 겉으로 드러난 형태에서 새와 고기는 뚜렷이 구분되어 '되기' 자체가 불가능하다. 그러나 색채의 관점에서 보면, 형태가 새든 고기든 아무 상관없다. 되기는 형태의 재현이 아니다. 베이컨은 새를 닮게 그린 것이 아니라 새의 동물성을 그리고 싶었던 것이다. 새는 얼마든지 소고기가 될 수 있다. 색의 관점에서 보면 이들은 윤곽의 운동에 불과한 것이다.

디아그람을 통한 형태의 변화는 형태의 와해다. 형태를 와해시키는 것은 독창적인 색의 관계를 창조하는 것이다. 두 가지 회색이 있다. 하나는 흰색과 검은색 사이의 1:9, 2:8, 3:7 등의 가치관계에 따라 여러 가지 회색이 가능하다. 다른 하나는 빨강과 초록 사이에 존재하는 색조관계의 회색빛이다. 디아그람에서의 회색은 전자의 그라데이션이 아니라, 후자의 끊어진 색조들이다. 들뢰즈는 이것을 미학적인 유사성이라고 불렀다. 재현적 닮음과 전혀 다른 미학적 유사성이다. 베이컨의 프로그램은 닮지 않은 수단을 사용해 닮음을 만든다. 선을 그렸는데 선이어서는 안 된다는 것이다. 이런 역설조차 유사적 디아그람 단계에서는 자연

스러운 것으로 보인다. 윤곽의 색조단계가 디아그람을 만든 것이다.

디아그람의 순수한 논리는 사실의 가능성을 열어 놓는다. 그것은 사실관계로 가득 찬 잠재성의 세계를 가리킨다. 회화적 사실은 캔버스 위에 드러난 사실과 그 이면에 자리한 사실의 가능성을 구분하는 것이다. 캔버스 위의 형태는 묘하게 왜곡되어 있지만, 디아그람의 차원에서 보면 너무나 자연스러운 형태다. 그것은 사실관계를 드러내고 있기 때문이다. 베이컨의 뒤틀리고 늘어난 신체는 이미 미켈란젤로나 매너리즘에서 발견된다. 미켈란젤로와 매너리즘의 신체는 길게 늘어나 비실재적으로 보인다. 베이컨 또한 등이 넓은 남자의 색깔을 벌겋다가 푸르죽죽해졌다가 하는 방식으로 그린다. 이것은 어떤 운동이나 감각을 보여 준다. 이 모든 것이 가능한 이유는 이들이 유사적 디아그람을 그리고 있기 때문이다.

들뢰즈는 베이컨에게 처음 닥쳤던 위험에 주목했다. 그 위험은 추상표현주의에 닥친 위험과 같은 것으로 일체의 형상을 뭉개 버린 색의 범람에 관련한 것이다. 들뢰즈는 폴

록의 추상표현주의를 폐허라고 불렀다. 그 폐허의 위험을 극복하기 위해 베이컨은 '닮지 않은 닮음'을 도입했다. 유사적 디아그람이라는 자신만의 스타일을 창조한 것이다. 베이컨이 '닮지 않은 닮음'으로 처음 시도한 것은 말러리슈 기법이다. 1950년대 베이컨은 멀쩡한 형상의 주변에 말러리슈라는 얇은 막을 그려 넣었다. 형상과 아플라 사이에 얇은 커튼을 떨어뜨리거나, 형상을 막 안에 가두는 것이다. 폴록의 대재난에 빠지지 않도록 만든 것은 '얇은 막'이었다. 닮은 형상을 닮지 않게 만드는 첫 번째 방법이다. 그 이후 베이컨은 말러리슈를 사용하지 않고도 위험을 극복할 수 있는 방법을 고민했다. 그 결과 베이컨은 형상과 아플라를 끊으면서 이어 주는 방법으로 조각을 고민한다. '얇은 깊이'를 직접 그리지 않고 비가시적인 리듬으로 드러내기 위해 찾아낸 방법이 형상, 윤곽, 아플라라는 구조다. 그다음 이 조각적 구도를 평면에 옮기면서 베이컨은 색채주의를 선택한다. '끊어진 색조'를 통해 감각의 논리를 만들어 낸 것이다. 이것은 자연스럽게, 순수하게 색조관계를 이용하다가 형상을 지우고 뭉개는 기법으로 발전한다. 그리고 베이컨은

말년에 캔버스에 물감을 던지는 방법으로 우연성을 만들어 닮음의 정도를 흐트러뜨리고 있다. 이것은 닮은 형상에 '얇은 깊이'를 만드는 또 다른 방법이자, 유사적 디아그람을 창발시키는 방법이다. 윤곽의 끊어진 색조는 그 자체로 디아그람이다. 그 색채의 얇은 차이가 깊은 의미를 만들어 낸다. 변방에서 중심으로 형상-윤곽-아플라 네트워크에서 가장 약한 고리였던 윤곽을 중심에 놓고 네트워크를 뒤집어 보려는 시도에서 출발해야 한다. 이로부터 우리는 그 윤곽이 얇은 깊이라는 사실을 발견할 수 있고, 미학적 디아그람에 도달할 수 있다. 들뢰즈가 베이컨의 회화에서 발견한 감각의 논리다.

나가는 말:
세계는 이미지다

'예술의 종말'은 오래된 이야기다. 적어도 회화의 위기는 현실이 된 것 같다. 비엔날레를 비롯한 미술 전시 현장에서 회화는 주변으로 밀려난 듯하다. 미술계의 위기 담론과 상관없이 일상 속 이미지는 넘쳐난다. 디지털 인터넷 테크놀로지에 기반한 새로운 이미지들이 쓰나미처럼 일상을 지배하고 있다. 범람하는 이미지 속에서 논의되는 이미지의 위기는 어떤 의미일까? 혹시 이미지의 위기가 아니라 우리가 알고 있는 이미지의 위기는 아닐까?

『감각의 논리』는 베이컨의 회화를 대상으로 한다는 의미에서 전통적 이미지를 다루고 있다. 위기에 처해 있다는 이

미지는 회화 이미지에 해당한다. 그럼에도 불구하고 그의 작품은 현대의 이미지 위기 담론에 어떤 해방구를 제시하고 있다. 그 실마리는 베이컨이 변형된 조각 또는 평면 위의 입체를 다루고 있다는 사실에서 찾을 수 있다. 벽에 붙어 있던 회화 이미지는 오늘날 살아 있는 현실 이미지로 변했다. 『감각의 논리』는 이처럼 평면과 입체, 또는 회화와 일상을 연계할 수 있는 이미지 세계를 다룬다. 들뢰즈의 이미지론은 단순히 회화에 머무르지 않고 설치작품이나 퍼포먼스, 미디어아트나 포스트 인터넷아트까지 아우를 수 있는 아이디어를 제공하고 있다.

전통적인 이미지 논의는 기본적으로 이미지가 주체의 외부에 존재하는 것으로 간주하였다. 주체가 포착한 이미지는 물질성을 갖지 못한다는 의미에서 '가상성'이라는 애매한 개념으로 지칭되었다. 신체에 기초한 현실에서 볼 때 진짜가 아니라는 말이다. 들뢰즈가 『감각의 논리』를 통해 다루는 이미지의 세계는 전통적인 입장의 정반대편에 서 있다. 주체도 이미지 세계의 한 요소에 불과하다. 주체와 대상의 경계도 사라진다. 이미지의 물질성도 비물질성이라

는 개념을 통해 이미 공식적인 인가를 받았다.

　들뢰즈는 우리의 감각에 포착된 현실적인 것뿐만 아니라, 아직 현실화하지 않았지만 엄연히 존재하는 잠재적인 것들도 실재라고 말한다. 『감각의 논리』에서 들뢰즈가 꾸준히 강조하고 있는 베이컨의 디아그람이 바로 캔버스의 현실적인 것들을 가능하게 하면서도 끊임없이 다르게 읽을 수 있는 힘을 제공하고 있는 잠재적인 것의 세계다. 이 디아그람을 통해 베이컨의 평면 회화는 입체적 조각이 되고, 디지털 인터넷 미디어가 된다. 이미지는 다른 어떤 사물보다 진짜다. '가상성'으로 번역되어 온 'virtual'을 '잠재성'으로 번역해야 하는 이유다. 이미지의 세계는 이미 독자적 현실이다.

　이 책의 도입부에서 바다와 파도의 비유를 통해 살펴보았던 『감각의 논리』의 순서를 조금 풀어서 소개할 필요가 있을 것 같다. 『감각의 논리』를 굳이 베이컨 회화를 분석한 책으로 한정할 필요도 없고, 들뢰즈의 이미지론 또한 미술에 제한된 것은 아니기 때문이다. 『감각의 논리』 목차를 통해 들뢰즈의 메시지가 잠재성의 세계를 도입하려는 전략에

있음을 읽어 낼 필요가 있다.

『감각의 논리』의 1-5장에서는 베이컨 회화의 표면에서 보이는 세 요소에 대해 설명하고 있다. 형상, 윤곽, 아플라를 구분하고 그것을 각각 정의한 다음, 그것들이 서로 어떤 관계를 맺고 있는가를 보여 준다. 특히 마지막 5장은 세 요소를 중심으로 베이컨의 회화사를 세 시기로 나누어 보여 준다. 6-8장은 회화 표면에서 배후의 역원뿔로 넘어간다. 배후의 리듬들이 표면의 형상들에게 히스테리컬한 힘을 부여하고 있음을 보여 준다. 여기서 감각의 논리가 정의된다. 9-10장은 감각-형상들에 연결된 힘-리듬들이 서로 둘 이상의 관계를 맺고 있음을 보여 준다. 11장은 베이컨을 비롯한 예술가들의 작업 방식이 뺄셈의 미학임을 보여 준다. 12-13장은 힘-리듬들이 점점 더 많은 관계를 맺으면서 사실은 역원뿔-기억과 바닥-현실이 원래 하나의 디아그람이라는 것을 보여 준다. 특히 유사적 디아그람은 베이컨 회화 원리인 '닮지 않은 닮음'을 규명해 준다. 이 과정에서 들뢰즈는 추상주의와 추상표현주의를 중심으로 논의를 진행한다. 13장 이후의 논의는 모두 추상과 추상 표현을 참고하면

서 진행된다. 14-17장은 색채주의를 중심으로 미학사를 정리하고 그것을 통해 베이컨을 재정립하고 있다.

정리해 보면, 들뢰즈는 『감각의 논리』에서 형상, 윤곽, 아플라라는 세 요소를 베이컨 회화의 구성 요소로 정의하면서, 그 표면의 감각-형상들은 배후의 리듬과 밀접한 연관을 맺고 있음을 밝힌다. 이 리듬이 표면의 세 요소에 미치는 힘을 읽어 내는 것은 작품 감상법이기도 하다. 리듬을 통해 표면의 요소들과 배후 리듬이 한 덩어리로 운동하는 것이 바로 디아그람이다. 그 디아그람은 곧 들뢰즈 존재론의 핵심인 '잠재적인 것'이다. 들뢰즈는 디아그람의 미시 전략인 색채 디아그람으로 베이컨을 재해석하면서 『감각의 논리』를 끝맺는다.

베이컨의 디아그람은 조각적 회화를 통해 캔버스의 표면과 깊이 전체가 하나로 통일되어 있음을 보여 주고 있다. 베르그손이 '지속'이라는 이름으로 부른 것이다. 들뢰즈가 왜 베이컨의 평면적 회화를 베르그손의 역원뿔임을 증명하려고 했는지 알 수 있는 대목이다.

들뢰즈의 감각은 고정된 것으로 파악하는 순간 논리를

잃어버린다. 무언가를 고정시켜서 의미를 찾아내는 것이야말로 허무한 말장난에 지나지 않는다. 그러므로 어떤 예술 작품을 어떤 범주 속에 던져 넣으려는 실수를 범해서는 안 된다. 중요한 것은 이미지 자체의 독창적인 떨림에 접속하는 것이다. 들뢰즈는 이런 떨림을 캔버스 속 개체들로부터 시작해 캔버스에 그려지지 않은 세계들로 확장한다. 물론 그 보이지 않는 우주적 떨림이 디아그람이다. 떨고 있는 작품을 만나 다른 방식으로 떨게 하는 것, 그것이 바로 '감각의 논리'다. 그래서 세계는 이미지다.